超可愛 圖文隨手畫 10000例大全

暢銷珍藏版

超可愛圖文隨手畫 10000 例大全(暢銷珍藏版)：萌翻你的手帳&生活無極限

作　　者：飛樂鳥工作室
譯　　者：陳怡伶
企劃編輯：王建賀
文字編輯：江雅鈴
設計裝幀：張寶莉
發 行 人：廖文良

發 行 所：碁峰資訊股份有限公司
地　　址：台北市南港區三重路 66 號 7 樓之 6
電　　話：(02)2788-2408
傳　　真：(02)8192-4433
網　　站：www.gotop.com.tw
書　　號：ACU072831
版　　次：2021 年 05 月二版
　　　　　2024 年 01 月二版九刷
建議售價：NT$299

國家圖書館出版品預行編目資料

超可愛圖文隨手畫 10000 例大全：萌翻你的手帳
&生活無極限 / 飛樂鳥工作室原著；陳怡伶譯.
-- 二版. -- 臺北市：碁峰資訊, 2021.05
　　面；　　公分
　　ISBN 978-986-502-793-3(平裝)
　　1.插畫　　2.繪畫技法
947.45　　　　　　　　　　　　　　110005819

前　言

　　據說"手帳"最初流行於日本的明治維新時期，最早是政府和軍隊的官員作為"行程記錄本"來使用的。而如今，越來越多的年輕人也喜歡用"手帳"來記錄一些生活瑣事，或者備忘一些需要在規定的時間完成的事項，並且會在本子中添加一些好看的圖案元素，增加記錄的趣味性。如美食手帳，大家會剪貼一些好看的食物圖片拼貼在文字周圍；又或者是旅行手帳，人們也愛將各類票據、路牌標識等周邊記錄在手帳內，以此豐富手帳內容。這樣也使得手帳越來越像日記，記錄著自己的生活足跡，想必在很多年以後，再翻開這些手帳本，也會被其豐富的內容與熱情所打動吧！

　　無論你對"手帳"是否了解，當你翻開這本書，想必也會很有興趣的。書中有豐富的可愛圖例，除了簡單易懂的教學方式，還有成千上萬的圖案供大家臨摹。無論你是否學過畫畫，書中所有的教學都採用非常簡單的繪製方法，讓從未學過美術的你也能畫出萌萌的圖案！

　　畫畫本與美術功底無關，只要你有想畫畫的熱情，就可以做出嘗試。不管繪製的第一筆是否成圓，那都是屬於自己最可愛的作品。在慢慢與可愛的圖畫接觸後，再以手帳方式將它們表現出來，不久你就能做出滿載自己回憶的一冊手帳本了。隨著時光的流逝，事過境遷，翻開塵封的手帳本，相信總有能讓你拾起舊憶的那一頁，這份驚喜，正好是愛畫畫的你為自己而精心準備的。

　　接著就不妨拿起畫筆，跟著飛樂鳥一起，走進美好與溫馨的手帳世界吧！

目錄

手帳生活 "繪" 館——生活手帳達人都愛紙膠帶

PART 6
【 旅行記錄 】

手帳生活 "繪" 館——屬於自己的旅行拼貼繪本

PART 7
【 媽咪寶貝美好時光 】

手帳生活 "繪" 館——潮媽玩轉手帳表格

PART 8
【 療癒萌寵系列 】

PART 1

一定要學會的小圖案

畫手帳的時候，總有一些萬金油一樣的小圖案能迅速點亮你的本本。它們簡單易學，變化多樣，下面就讓我們從這些超實用的圖案開始，一起學習如何讓手帳變得豐富而有趣的祕技吧！

1.1 手帳中直線的運用

直線是最常用的一種分割線樣式，相信大家也一定經常用到吧。那麼，下面就讓我們來看看怎樣把直線畫得更驚艷吧！

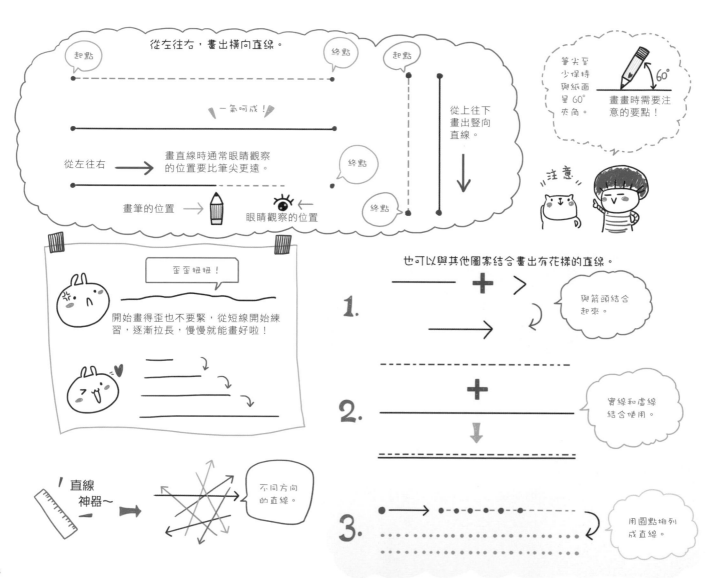

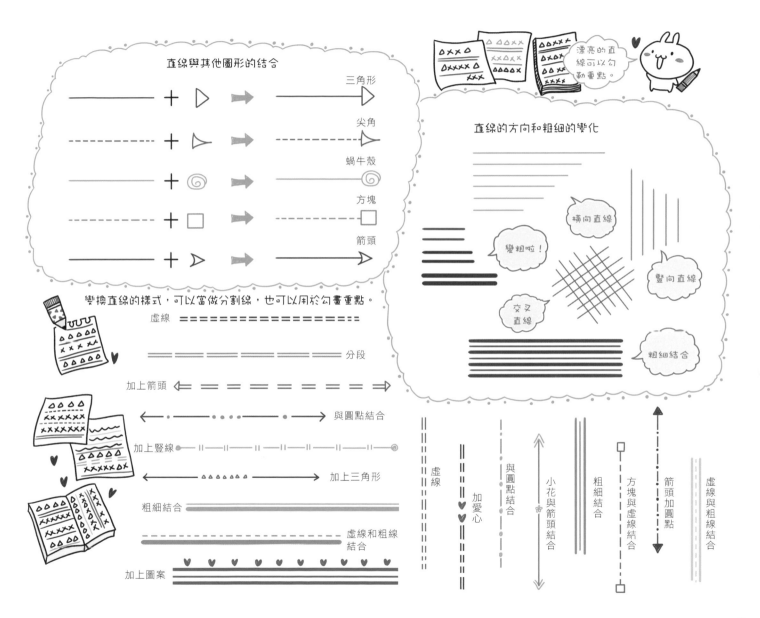

直線與其他圖形的結合

三角形

尖角

蝸牛殼

方塊

箭頭

漂亮的直線可以勾勒重點。

變換直線的樣式，可以當做分割線，也可以用於勾畫重點。

虛線

分段

加上箭頭

與圓點結合

加上豎線

加上三角形

粗細結合

虛線和粗線結合

加上圖案

直線的方向和粗細的變化

橫向直線

變粗啦！

豎向直線

交叉直線

粗細結合

虛線

加愛心

與圓點結合

小花與箭頭結合

粗細結合

方塊與虛線結合

箭頭加圓點

虛線與粗線結合

9

1.2 曲線也要大膽用起來

彎彎曲曲的曲線如果用的好會有意想不到的驚喜哦，有了它們的點綴，相信你的手帳一定會與眾不同！

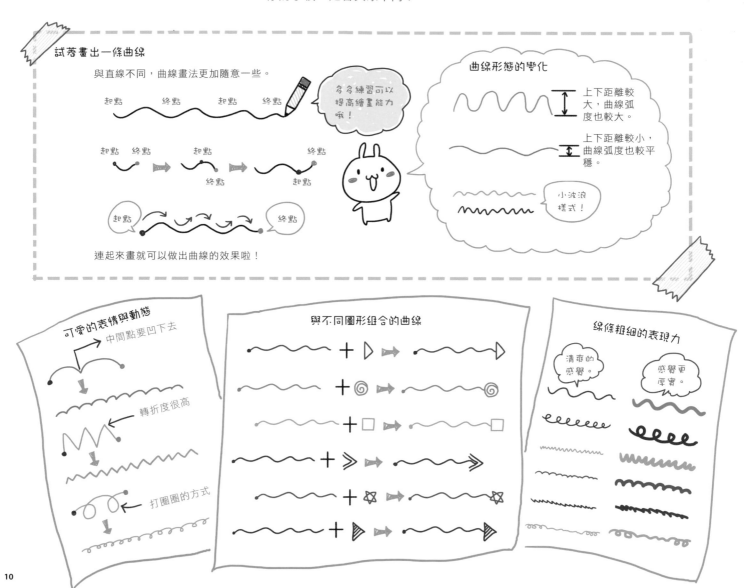

試著畫出一條曲線

與直線不同，曲線畫法更加隨意一些。

起點　終點　起點　終點

多多練習可以提高繪畫能力哦！

起點　終點　起點　終點　終點

終點　起點

起點　終點

連起來畫就可以做出曲線的效果啦！

曲線形態的彎化

上下距離較大，曲線弧度也較大。

上下距離較小，曲線弧度也較平穩。

小波浪樣式！

可愛的表情與動態

中間點要凹下去

轉折度很高

打圈圈的方式

與不同圖形組合的曲線

線條粗細的表現力

清爽的感覺。

感覺更厚實。

10

將曲線應用到一些物品中。

波浪狀的頭髮。

用曲線畫出拖把頭。

再三筆畫出衣物。

用曲線畫出毛線質感。

通常曲線也可以表示對話框。

在曲線上加上一些圖案可以做成可愛的花邊。

自己創造一些漂亮的花邊吧！

1.3 用圖形可以畫一切

簡單的幾何圖形可以組合出各式各樣的物品,將它們一一學會來為你的手帳錦上添花吧!

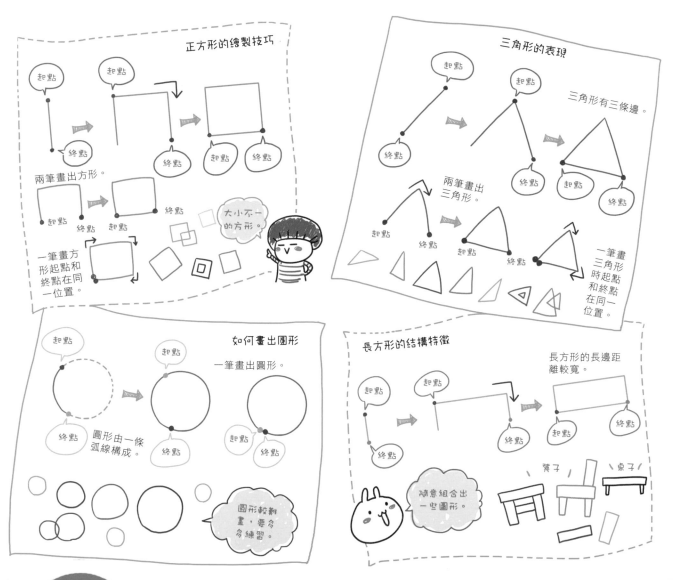

正方形的繪製技巧

起點 終點
兩筆畫出方形。

起點 終點 起點 終點

起點 終點
一筆畫方形起點和終點在同一位置。

大小不一的方形。

三角形的表現

三角形有三條邊。

起點 終點
起點 終點

兩筆畫出三角形。

起點 終點

一筆畫三角形時起點和終點在同一位置。

如何畫出圓形

一筆畫出圓形。

起點 終點

起點 終點

起點 終點

圓形由一條弧線構成。

圓形較難畫,要多多練習。

長方形的結構特徵

長方形的長邊距離較寬。

起點 終點

起點 終點

隨意組合出一些圖形。

凳子 桌子

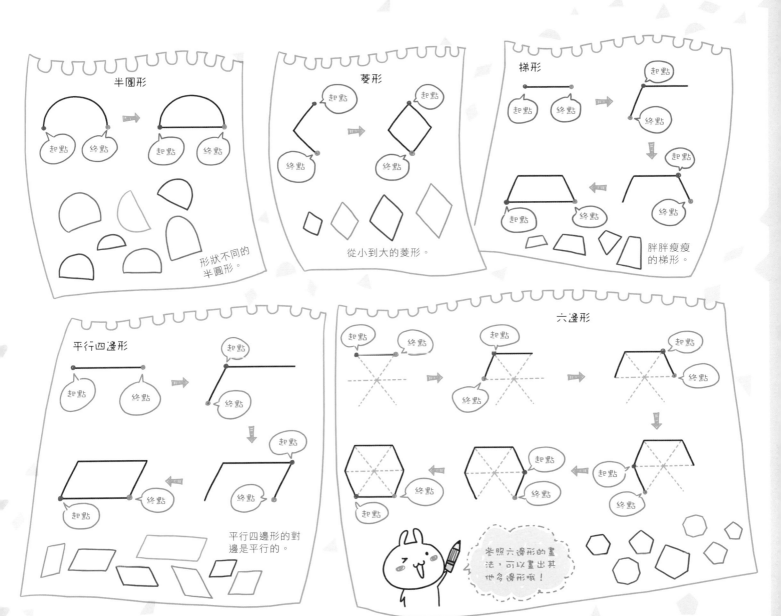

由這些簡單的幾何圖形可以演變出不同的物品，大家要試著學會舉一反三哦！

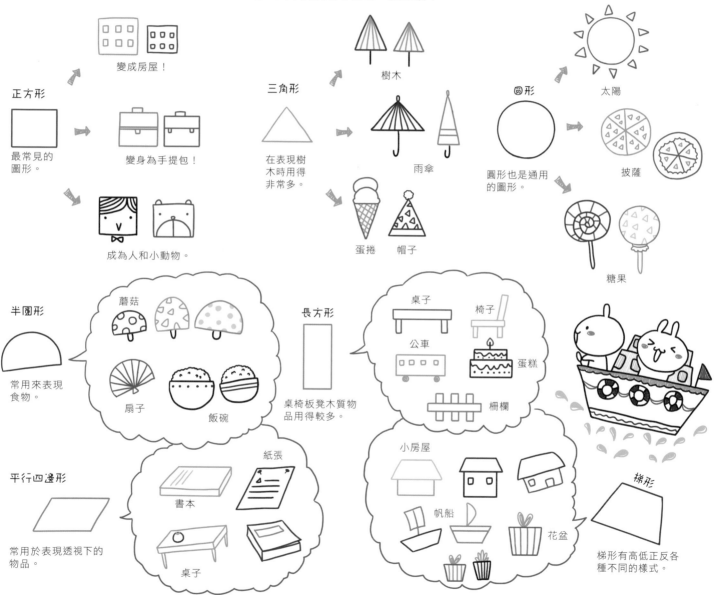

正方形

最常見的圖形。

變成房屋！

變身為手提包！

成為人和小動物。

三角形

在表現樹木時用得非常多。

樹木

雨傘

蛋捲　帽子

圓形

圓形也是通用的圖形。

太陽

披薩

糖果

半圓形

常用來表現食物。

蘑菇

扇子　飯碗

長方形

桌椅板凳木質物品用得較多。

桌子　椅子

公車　蛋糕

柵欄

平行四邊形

常用於表現透視下的物品。

紙張

書本

桌子

小房屋

帆船　花盆

梯形

梯形有高低正反各種不同的樣式。

現在大家一起來練習一下吧！

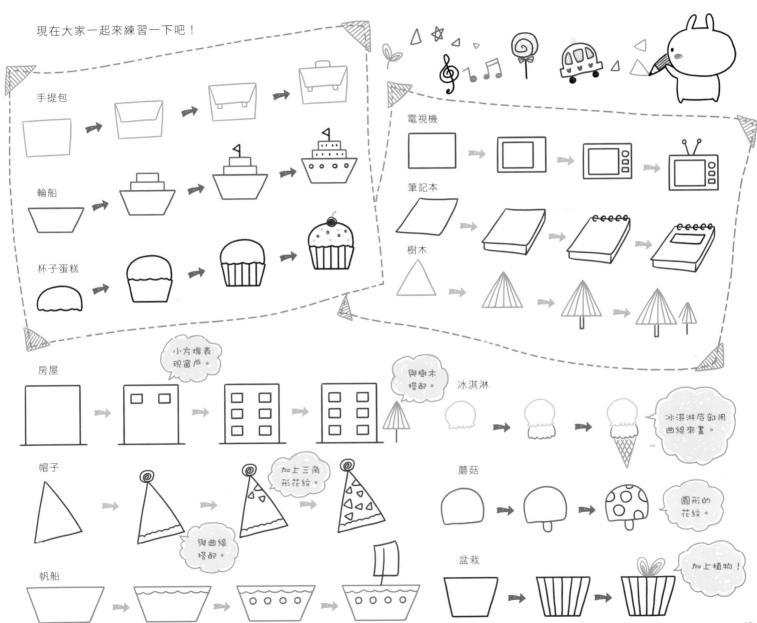

手提包

輪船

杯子蛋糕

電視機

筆記本

樹木

房屋

小方塊表現窗戶。

與樹木搭配。

冰淇淋

冰淇淋底部用曲線來畫。

帽子

加上三角形花紋。

與曲線搭配。

蘑菇

圓形的花紋。

帆船

盆栽

加上植物！

1.4 簡單漂亮的邊框

好看的邊框與花邊是手帳的必備元素，它們都可以用非常簡單的方法來繪製哦！

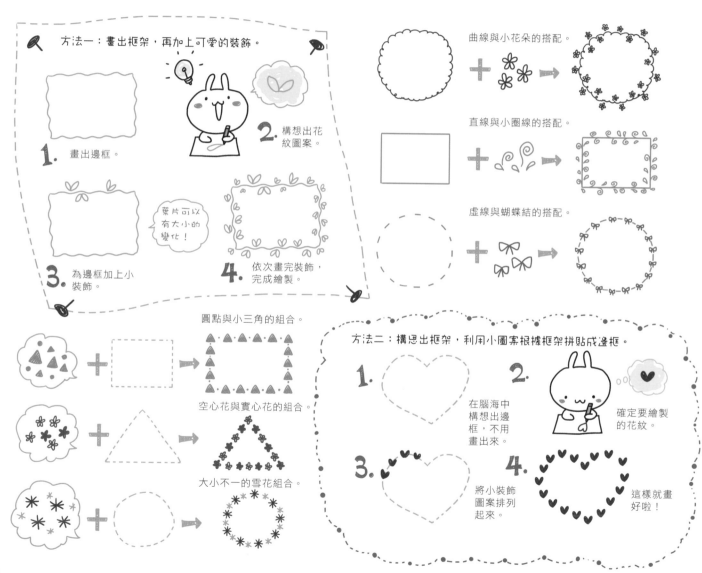

方法一：畫出框架，再加上可愛的裝飾。

1. 畫出邊框。

2. 構想出花紋圖案。

葉片可以有大小的變化！

3. 為邊框加上小裝飾。

4. 依次畫完裝飾，完成繪製。

曲線與小花朵的搭配。

直線與小圈線的搭配。

虛線與蝴蝶結的搭配。

圓點與小三角的組合。

空心花與實心花的組合。

大小不一的雪花組合。

方法二：構思出框架，利用小圖案根據框架拼貼成邊框。

1. 在腦海中構想出邊框，不用畫出來。

2. 確定要繪製的花紋。

3. 將小裝飾圖案排列起來。

4. 這樣就畫好啦！

這裡展示了一些常見的花邊，大家可以直接運用到手帳中哦！

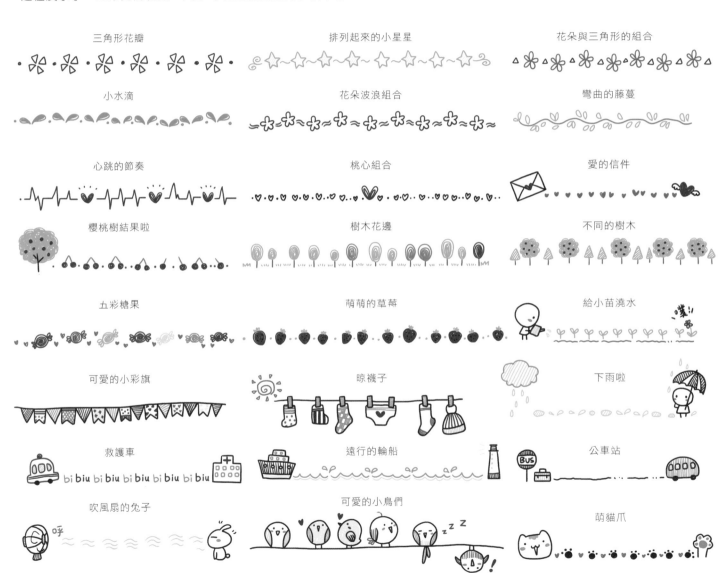

三角形花瓣

排列起來的小星星

花朵與三角形的組合

小水滴

花朵波浪組合

彎曲的藤蔓

心跳的節奏

桃心組合

愛的信件

櫻桃樹結果啦

樹木花邊

不同的樹木

五彩糖果

萌萌的草莓

給小苗澆水

可愛的小彩旗

晾襪子

下雨啦

救護車

遠行的輪船

公車站

吹風扇的兔子

可愛的小鳥們

萌貓爪

對話框的樣式不同，表達的意思也有所差異。

對角邊框也是常見的裝飾之一哦！

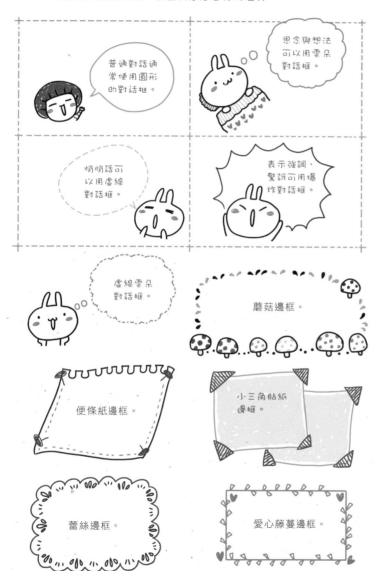

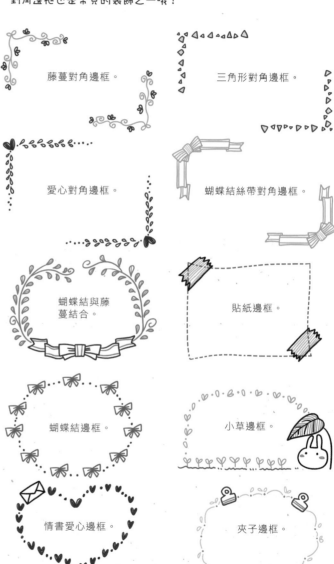

1.5 利用手邊任何工具畫圖案

我們也可以利用身邊的小物來畫出不同的圖案,這樣的方式更快捷方便哦!

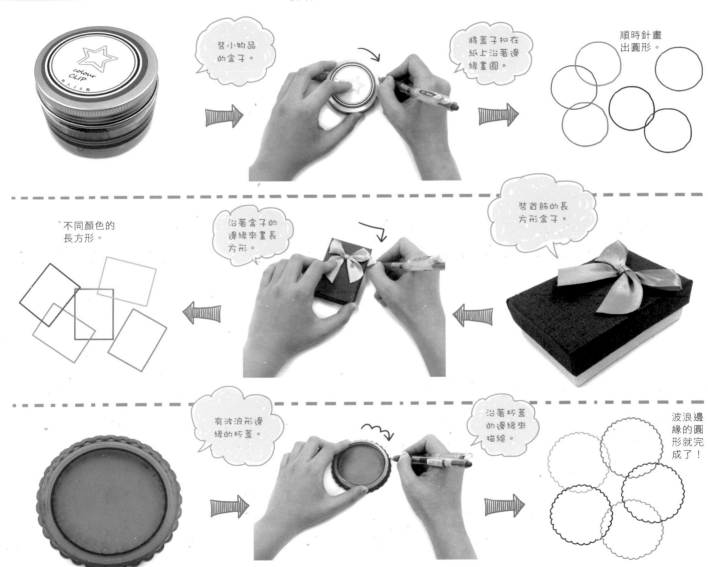

裝小物品的盒子。

將蓋子扣在紙上沿著邊緣畫圈。

順時針畫出圓形。

不同顏色的長方形。

沿著盒子的邊緣來畫長方形。

裝首飾的長方形盒子。

有波浪形邊緣的杯蓋。

沿著杯蓋的邊緣來描線。

波浪邊緣的圓形就完成了!

還可以用不同的描邊方式畫出更有特色的圖案。

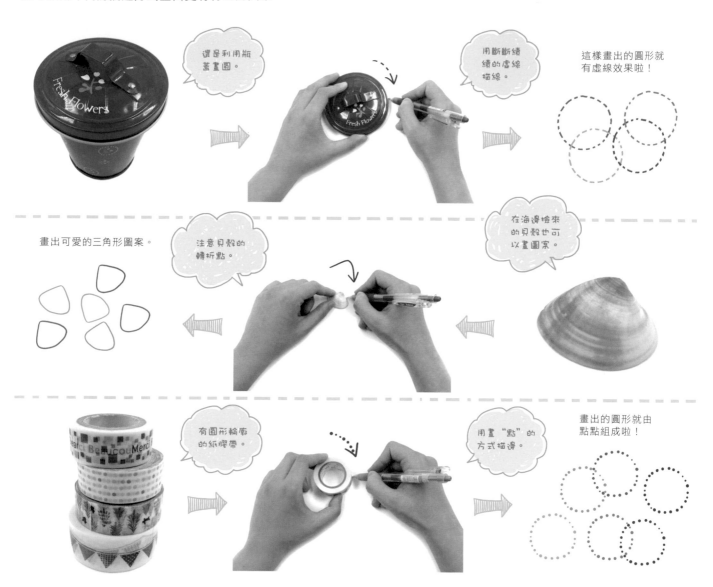

還是利用瓶蓋畫圈。

用斷斷續續的虛線描線。

這樣畫出的圓形就有虛線效果啦！

畫出可愛的三角形圖案。

注意貝殼的轉折點。

在海邊撿來的貝殼也可以畫圖案。

有圓形輪廓的紙膠帶。

用畫"點"的方式描邊。

畫出的圓形就由點點組成啦！

1.6 用單色也可以畫出圖案變化

利用一個顏色的畫筆也能畫出可愛的圖形，用單色同樣能讓手帳變得豐富多彩哦！

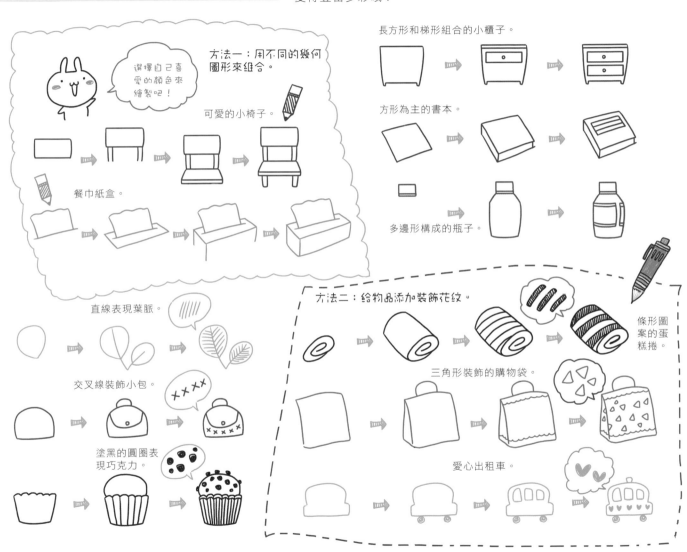

方法一：用不同的幾何圖形來組合。

選擇自己喜愛的顏色來繪製吧！

可愛的小椅子。

餐巾紙盒。

長方形和梯形組合的小櫃子。

方形為主的書本。

多邊形構成的瓶子。

直線表現葉脈。

交叉線裝飾小包。

塗黑的圓圈表現巧克力。

方法二：給物品添加裝飾花紋。

條形圖案的蛋糕捲。

三角形裝飾的購物袋。

愛心出租車。

無論哪種顏色，都可以用來繪製手帳中的物品，顏色不一定要多麼豐富，只要把握物品的特徵即可畫得傳神。

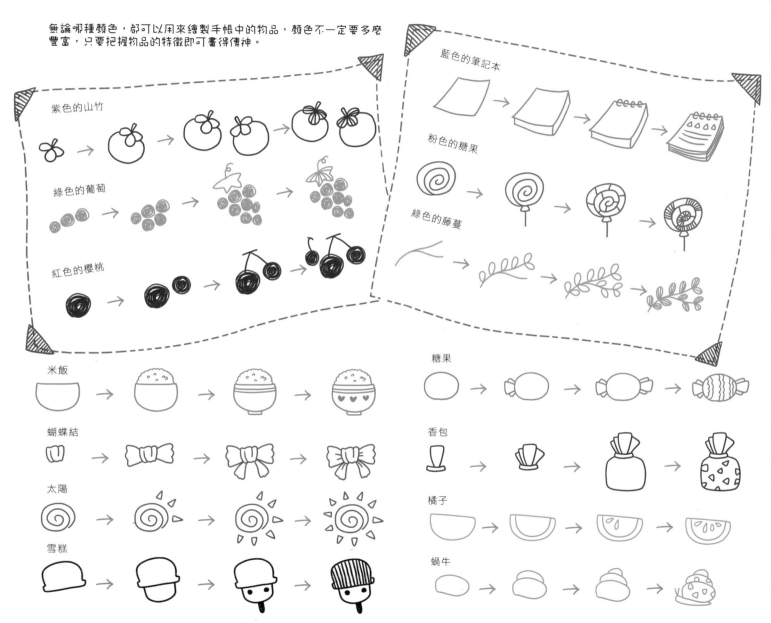

藍色的筆記本

紫色的山竹

粉色的糖果

綠色的葡萄

綠色的藤蔓

紅色的櫻桃

米飯

糖果

蝴蝶結

香包

太陽

橘子

雪糕

蝸牛

1.7 手帳中常常用到的小符號

將簡單可愛的小符號運用到手帳中，更能增強畫面效果哦！

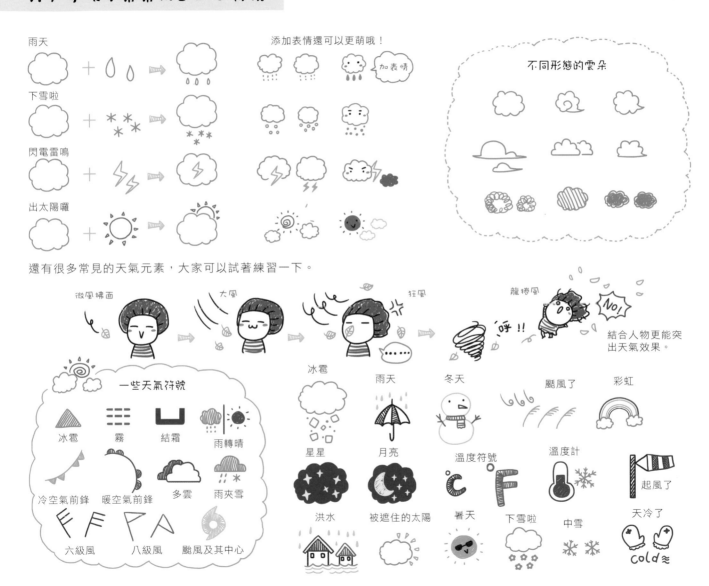

雨天

添加表情還可以更萌哦！

不同形態的雲朵

下雪啦

閃電雷鳴

出太陽囉

還有很多常見的天氣元素，大家可以試著練習一下。

微風拂面　大風　狂風　龍捲風

結合人物更能突出天氣效果。

一些天氣符號

冰雹　霧　結霜　雨轉晴

冷空氣前鋒　暖空氣前鋒　多雲　雨夾雪

六級風　八級風　颱風及其中心

冰雹　雨天　冬天　颱風了　彩虹

星星　月亮　溫度符號　溫度計　起風了

洪水　被遮住的太陽　暑天　下雪啦　中雪　天冷了

表現心情的元素也會在手帳中出現，在記錄手帳的過程中添加一些表達心情的符號，更能表現當時的情感哦！

 桃心可以表現開心。

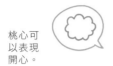 雲朵能夠表現想法。

 箭頭能表現注意力。

 汗滴可以表現無奈。

 問號可以表現疑問。

 烏雲可以表現傷心。

 花朵能夠表現歡樂。

 陽光表現心情愉悅。

 十字可以表現生氣。

 驚嘆號能夠表現吃驚。

 閃電可以表現打擊。

 汗水能夠表現勞累。

對話框也有各式各樣的變化，可以使手帳內容更加豐富。

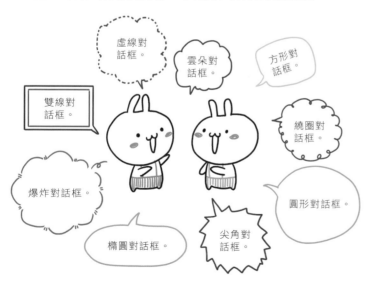

虛線對話框。
雲朵對話框。
方形對話框。
雙線對話框。
繞圈對話框。
爆炸對話框。
圓形對話框。
橢圓對話框。
尖角對話框。

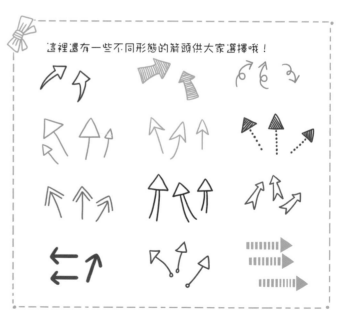

這裡還有一些不同形態的箭頭供大家選擇哦！

PART 2

百變的圖案造型與色彩搭配

色彩繽紛的小物總會使人眼前一亮，利用豐富多彩的顏色可以將手帳中的圖案裝飾得更加生動可愛。圖案的造型與色彩搭配不用循規蹈矩，它們可以有各式各樣的變化。隨心所欲地搭配吧，表現手帳的真諦，畫出鮮明的個性特色！

直線屬於最基礎的圖案，但是也需要好好練習才能將它們畫得更精準哦！

把同一個物體畫出不同的樣式，學會舉一反三！

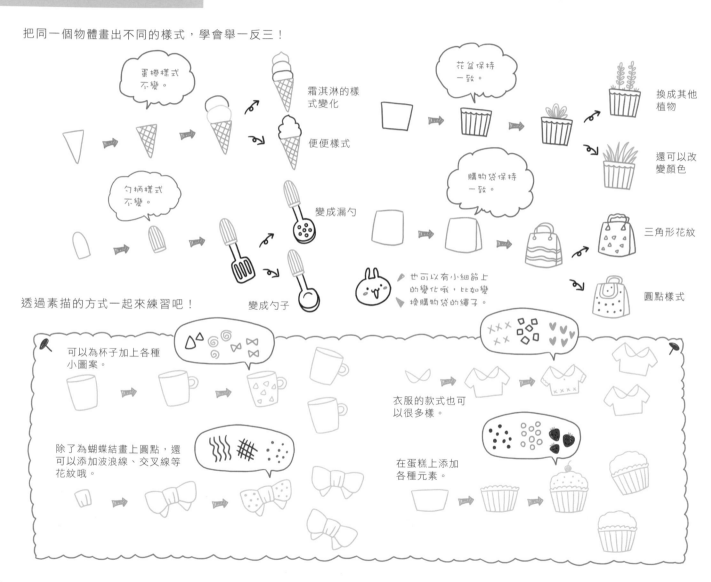

蛋捲樣式不變。

霜淇淋的樣式變化

便便樣式

花盆保持一致。

換成其他植物

還可以改變顏色

勺柄樣式不變。

變成漏勺

變成勺子

購物袋保持一致。

三角形花紋

圓點樣式

也可以有小細節上的變化哦，比如變換購物袋的繩子。

透過素描的方式一起來練習吧！

可以為杯子加上各種小圖案。

衣服的款式也可以很多樣。

除了為蝴蝶結畫上圓點，還可以添加波浪線、交叉線等花紋哦。

在蛋糕上添加各種元素。

26

2.2 把所有東西都畫 "簡單"

把物品化繁為簡的最簡單方式就是將它們平面化,當作一個個小貼紙來繪製就可以啦!

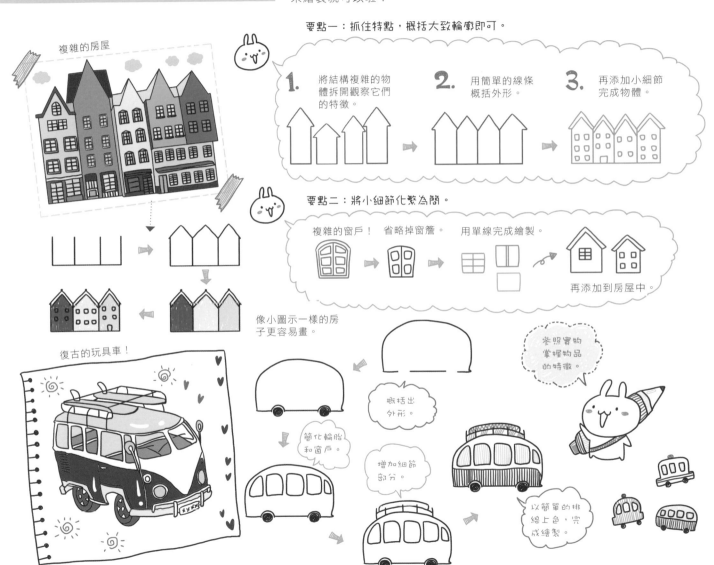

要點一:抓住特點,概括大致輪廓即可。

1. 將結構複雜的物體拆開觀察它們的特徵。

2. 用簡單的線條概括外形。

3. 再添加小細節完成物體。

要點二:將小細節化繁為簡。

複雜的窗戶! 省略掉窗簷。 用單線完成繪製。

再添加到房屋中。

複雜的房屋

像小圖示一樣的房子更容易畫。

復古的玩具車!

概括出外形。

簡化輪胎和窗戶。

增加細節部分。

以簡單的排線上色,完成繪製。

參照實物掌握物品的特徵。

用平面圖案將複雜的食物畫得簡單可愛。

草莓蛋糕

草莓

蛋糕

將草莓與蛋糕結合

營養早餐

切片柳丁

番茄

荷包蛋

組合起來

鳳梨飯

切開一半的鳳梨

米飯糰

將兩者結合起來就變成鳳梨飯啦!

蝦仁麵

蝦仁

蔬菜

麵條

將麵條、蔬菜等放進碗裡。

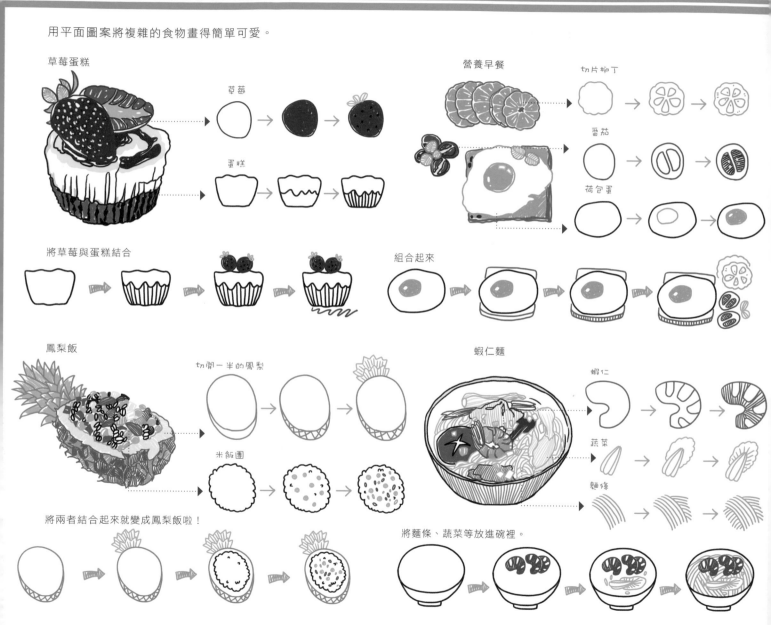

學會刻畫表情，圖案會更加活潑生動！

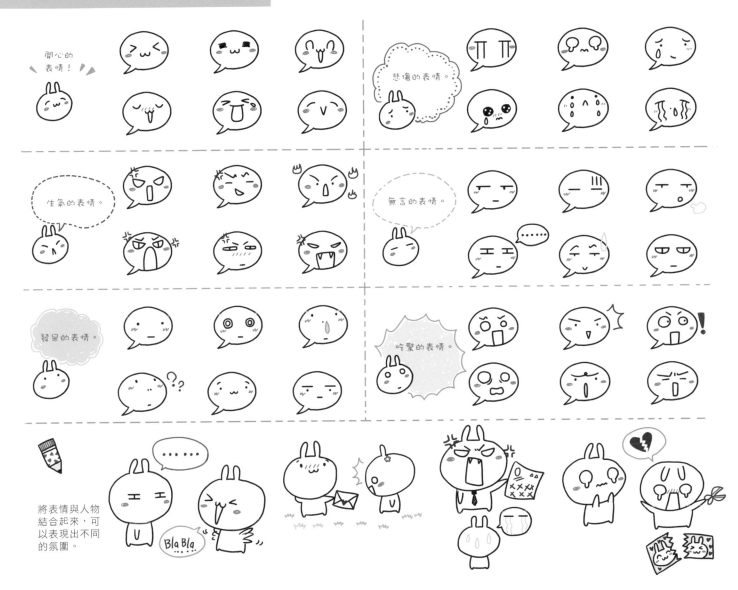

開心的表情！

悲傷的表情。

生氣的表情。

無言的表情。

發呆的表情。

吃驚的表情。

將表情與人物結合起來，可以表現出不同的氛圍。

Bla Bla

7.4 讓圖案變得有生命力

我們可以透過一些小方法讓圖案變得更加活潑生動，增加畫面的可愛感。

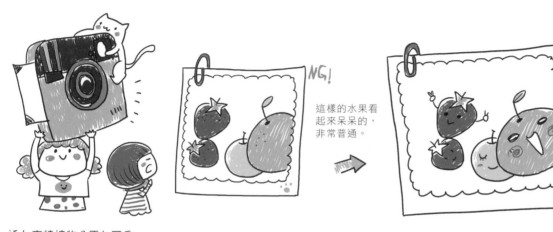

添加表情讓物品更加可愛。

脆腸　　疑惑的脆腸　　受打擊的脆腸　　無奈的脆腸

杯子蛋糕　　微笑的蛋糕　　驚訝的蛋糕　　哭泣的蛋糕

霜淇淋　　害羞的霜淇淋　　睡著的霜淇淋　　吐舌頭的霜淇淋

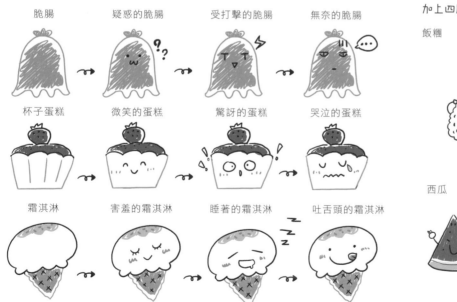

加上四肢表現動態

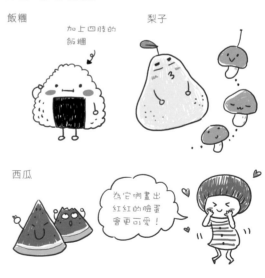

學習畫出可愛的表情與動態。

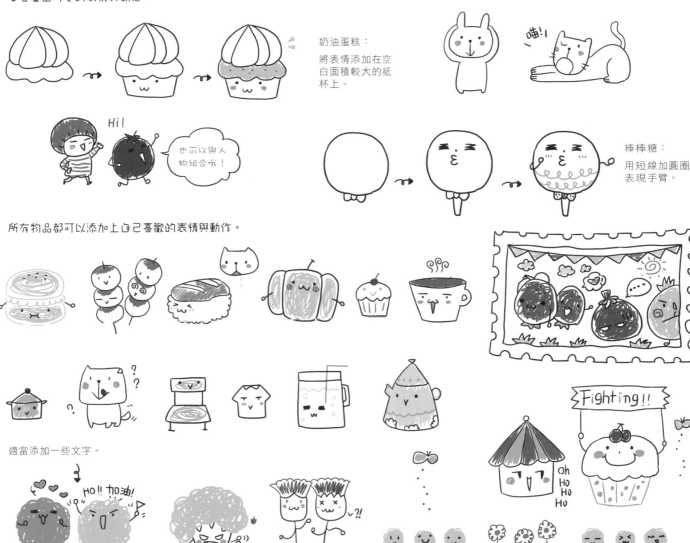

奶油蛋糕：
將表情添加在空白面積較大的紙杯上。

棒棒糖：
用短線加圓圈表現手臂。

所有物品都可以添加上自己喜歡的表情與動作。

適當添加一些文字。

2.5 手帳中的文字也是裝飾

除了對插畫的練習，文字的寫法也要掌握，將普通的文字寫得有創意，能讓手帳變得更加活潑可愛。

文字的大小、擺放位置不同，表現出的效果也不同。

除了書寫的正文之外，一些想要做出特殊效果的文字直接書寫可能寫得不好看，這時候可以先用鉛筆輕輕勾勒出大概的樣式，然後再用有顏色的筆寫出來。

文字的高低不同

改變字體大小

一些好看的文字設計

加上小圓點。

單雙線條組合。

加上三角形。

增加厚度表現立體效果。

胖胖的泡泡效果。

書法效果。

點點效果。

空心效果。

每一筆顏色都不同。

將文字與其他物品組合

在小彩旗上加上文字！

早安！

週末一起去看電影！

雙線效果用在對話中。

好想吃魚啊！

一定要注意身体♥！

7.6 不一樣的英文字母

在日常工作和生活中接觸英文的機會越來越多，我們也可以將它們畫成自己喜歡的效果哦！

在普通的文字上添加小細節，變成不一樣的文字效果。

普通的英文字母組合。

在字母頂端添加小愛心。

依次畫出小愛心。

HAPPY DAY ➡ HAPPY DAY ➡ HAPPY DAY

下面列舉了各種不同的英文字母效果，大家一起來練習吧！

加上邊框

HAPPY DAY

條紋圖案

HAPPY DAY

愛心花紋

HAPPY DAY

圓點下劃線

HAPPY DAY.

圓點組合

HAPPY DAY

小太陽表現歡樂效果

HAPPY DAY

小草發芽效果

HAPPY DAY

粗細線條搭配

HAPPY DAY

空心字母

HAPPY DAY

線條捲捲捲

HAPPY DAY

幾何體連接字母

H·A·P·P·Y D·A·Y

加上投影

HAPPY DAY

對話框效果

HAPPY DAY

實線圓點組合

HAPPY DAY

波浪圓圈邊框

HAPPY DAY

2.7 畫出某種 "感覺"

一些特定的效果能讓情感表現得更加突出，下面為大家介紹了一些常用的情感 "感覺" 繪製方式。

透過加上其他元素來製造不一樣的效果。

大家可以試著對比加效果元素之前和之後的差別。

1. 失落的感覺

感覺更像發呆。

省略號表現無語。

加上燈光效果並加深配角顏色，更能突出重點！

加上飄落的樹葉，更加淒涼。

2. 受到打擊

顯得平淡，情感不突出。

1000kg = 吭!!

加上石頭，感覺上壓力更大！

3. 意外驚喜

很普通。

設計一些元素，將小兔子的情感表達得更加突出吧！

無奈無語

扶牆的背影。

不知所措

鬱悶惆悵

添加磷火，感覺上更加幽怨。

抓狂

用扔掉的物品襯托氣氛。

加上揮手的動作與汗水，感覺更慌亂。

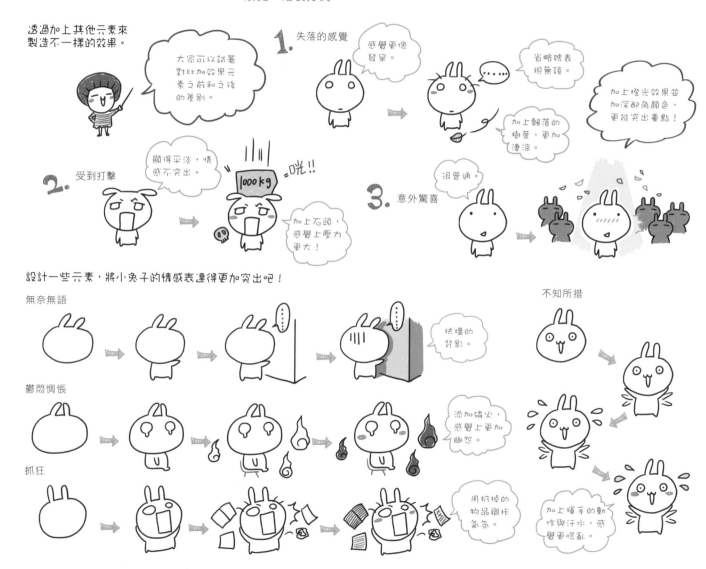

7.8 怎樣搭配顏色呢

顏色的搭配也有講究，色系不同表現出的效果也不同，下面就讓我們一起來認識有關色彩的一些知識吧！

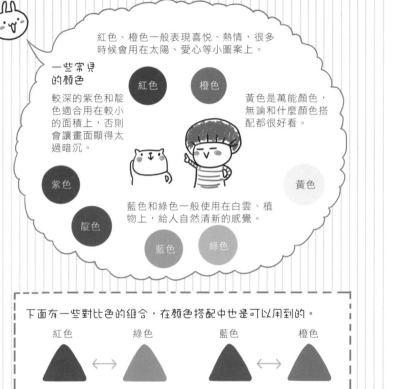

紅色、橙色一般表現喜悅、熱情，很多時候會用在太陽、愛心等小圖案上。

一些常見的顏色

紅色　　橙色

較深的紫色和靛色適合用在較小的面積上，否則會讓畫面顯得太過暗沉。

黃色是萬能顏色，無論和什麼顏色搭配都很好看。

紫色

靛色

黃色

藍色和綠色一般使用在白雲、植物上，給人自然清新的感覺。

藍色　　綠色

下面有一些對比色的組合，在顏色搭配中也是可以用到的。

紅色		綠色		藍色		橙色

黃綠		紅紫		藍綠		紅橙

紫色		黃色		藍紫		黃橙

每種顏色都有深淺不一的效果。

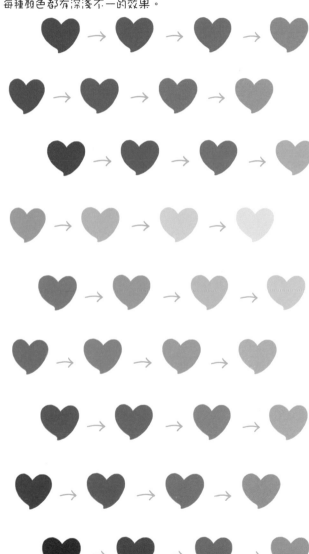

顏色也分暖色系和冷色系，暖色系的顏色給人更加溫馨、活潑可愛的感覺。

紅色表現熱情、溫暖。 　　一種顏色　　　　　兩種顏色　　　　　三種顏色　　　　　四種顏色

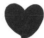

粉色表現可愛，給人女性的感覺。

橙色比較百搭。

黃色表現明亮，在需要淺色搭配時可用。

冷色系會更加暗沉，給人寒冷、沉穩等感覺。

藍色表現冰冷、清爽的感覺。 　　一種顏色　　　　　兩種顏色　　　　　三種顏色　　　　　四種顏色

靛色給人沉穩、悶悶的感覺。

紫色表現莊重、高貴。

綠色通常用在植物上。

7.9 超多的圖案填色方法

採用多種填色方法，可以讓物品的外觀多種樣式，而且具有舉一反 N 的效果哦！

首先我們先練習線條的變化。

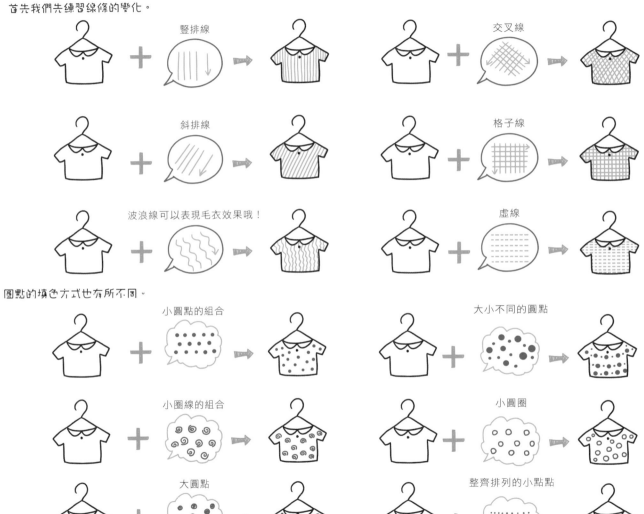

還有其他一些特殊的圖案也可以運用到填色中。

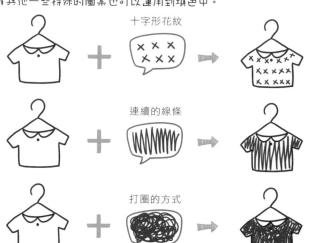

十字形花紋

連續的線條

打圈的方式

三角形圖案

塗滿顏色

小花朵樣式

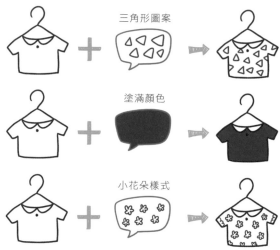

將不同的花紋組合起來可以製造出不同的效果。

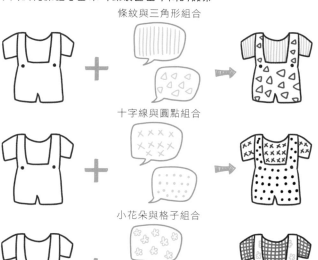

條紋與三角形組合

十字線與圓點組合

小花朵與格子組合

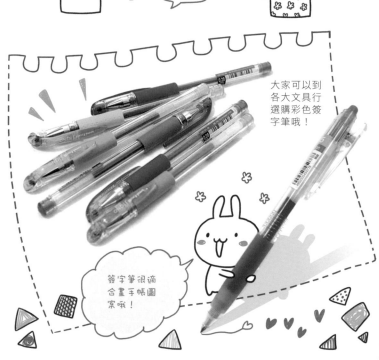

大家可以到各大文具行選購彩色簽字筆哦！

簽字筆很適合畫手帳圖案哦！

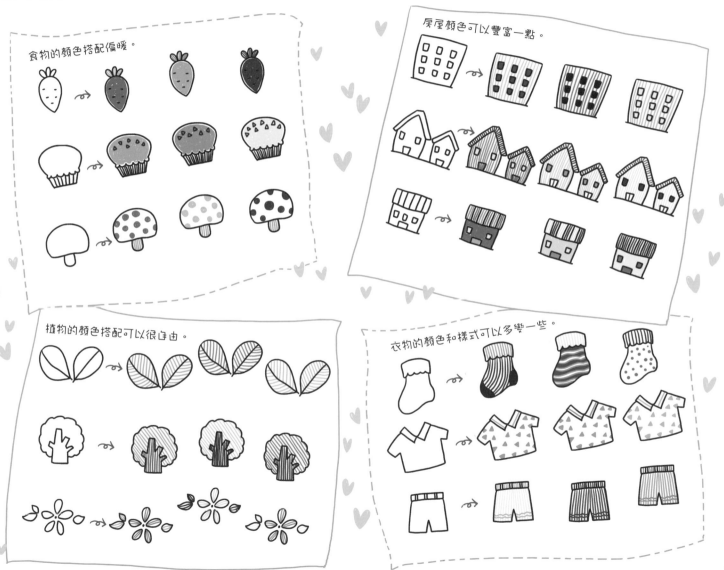

食物的顏色搭配偏暖。

房屋顏色可以豐富一點。

植物的顏色搭配可以很自由。

衣物的顏色和樣式可以多變一些。

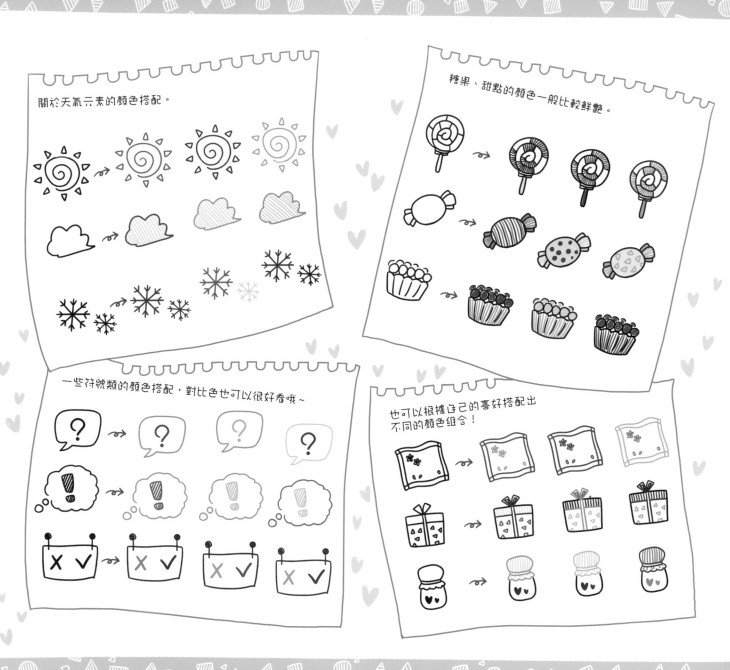

關於天氣元素的顏色搭配。

糖果、甜點的顏色一般比較鮮艷。

一些符號類的顏色搭配，對比色也可以很好看哦~

也可以根據自己的喜好搭配出
不同的顏色組合！

PART 3

學會畫人物

人物是手帳中相對於其他物體較難的部分，無論是結構還是特徵，都需要仔細把握。這一章為大家仔細講解在手帳中會遇見的各種人物畫法，可以將他們畫得更加可愛一些，讓手帳人物變得更具趣味性。

首先從頭像開始練習，無論男女老少，我們都可以將他們畫得很可愛！

· 各式各樣的女生

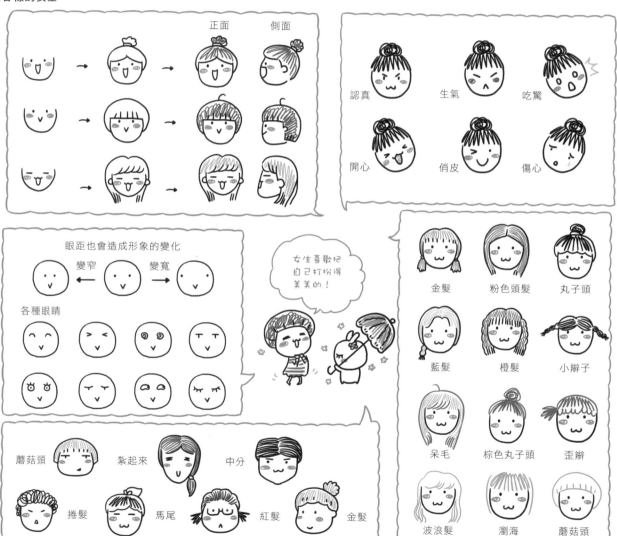

正面　側面

認真　　生氣　　吃驚

開心　　俏皮　　傷心

眼距也會造成形象的變化

變窄　←　→　變寬

各種眼睛

女生喜歡把自己打扮得美美的！

金髮　粉色頭髮　丸子頭

藍髮　橙髮　小辮子

呆毛　棕色丸子頭　歪辮

蘑菇頭　紮起來　中分

捲髮　馬尾　紅髮　金髮

波浪髮　瀏海　蘑菇頭

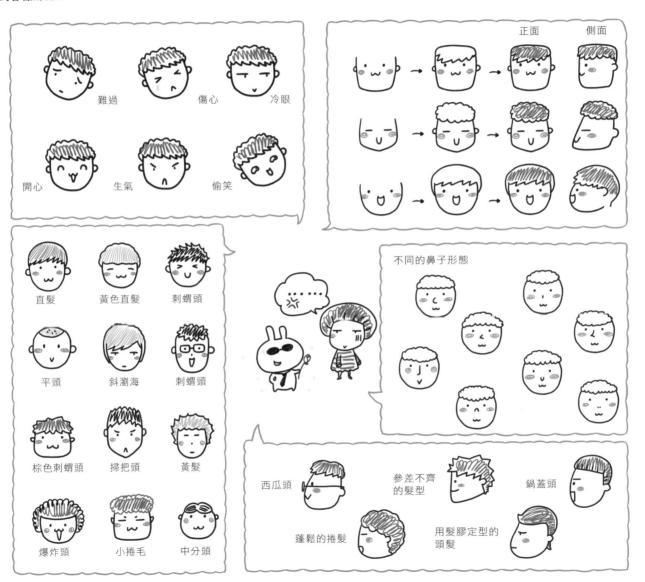

正面　側面

難過　　傷心　　冷眼

開心　　生氣　　偷笑

直髮　　黃色直髮　　刺蝟頭

平頭　　斜瀏海　　刺蝟頭

棕色刺蝟頭　　掃把頭　　黃髮

爆炸頭　　小捲毛　　中分頭

不同的鼻子形態

西瓜頭　　參差不齊的髮型　　鍋蓋頭

蓬鬆的捲髮　　用髮膠定型的頭髮

· 老人家這樣畫

老爺爺的頭髮白白的

 → →

老奶奶頭髮大多會燙捲

 → →

戴上老花眼鏡

 → →

像棉花一樣的形狀

 → →

捲髮　　　　顏色塗得更加飽滿　　　中分的頭髮

棉花樣式的頭髮　　連續的線條表現頭髮　　有瀏海

老爺爺老奶奶也會有可愛的表情。

短促的線條也可以表現頭髮。

驚訝的時候嘴巴變成圓形。

 驚！

法令紋都畫在嘴角兩邊。

嚴肅！

長型臉看起來比較嚴肅。

圓圓的臉更有親和力。

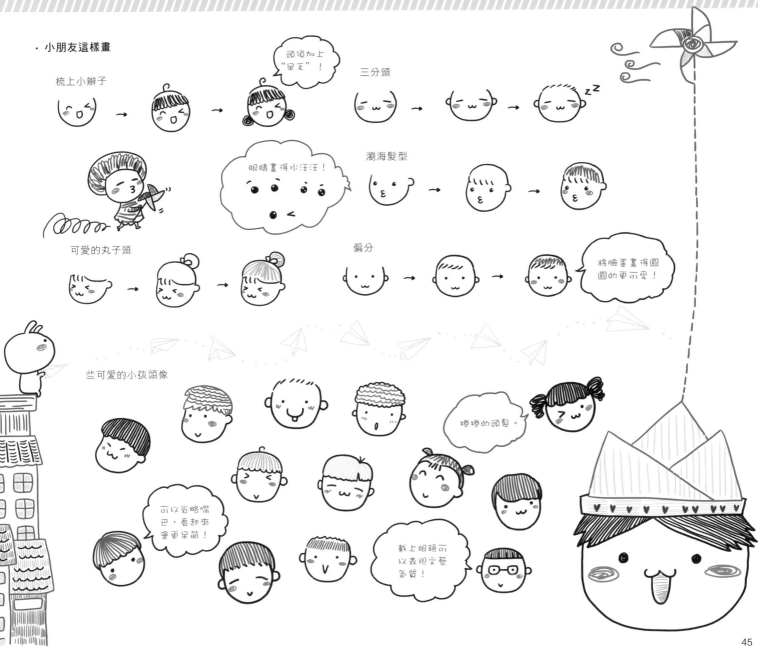

・小朋友這樣畫

梳上小辮子

頭頂加上"呆毛"！

三分頭

眼睛畫得水汪汪！

瀏海髮型

可愛的丸子頭

偏分

將臉蛋畫得圓圓的更可愛！

些可愛的小孩頭像

可以省略嘴巴，看起來會更呆萌！

捲捲的頭髮。

戴上眼鏡可以表現文藝氣質！

3.2 生動的動作

學習了頭像的畫法，現在繼續了解人物的特徵，掌握一些簡單動態的畫法，讓人物形象更完美吧！

·基本的身體比例　普通人物頭部與身體的比例為 1:7，有專業術語稱為：立七，坐五，盤三半。意思就是一般站立時人的身高為 7 頭身，坐著則為 5 頭身，盤腿而坐的時候只有 3.5 頭身。

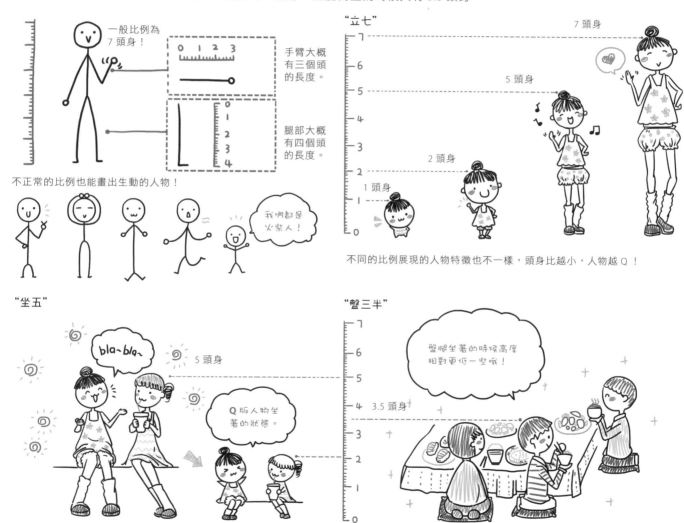

一般比例為7頭身！

手臂大概有三個頭的長度。

腿部大概有四個頭的長度。

不正常的比例也能畫出生動的人物！

我們都是火柴人！

"立七"

7 頭身

5 頭身

2 頭身

1 頭身

不同的比例展現的人物特徵也不一樣，頭身比越小，人物越 Q！

"坐五"

bla~bla~

5 頭身

Q版人物坐著的狀態。

"盤三半"

盤腿坐著的時候高度相對更低一些哦！

3.5 頭身

46

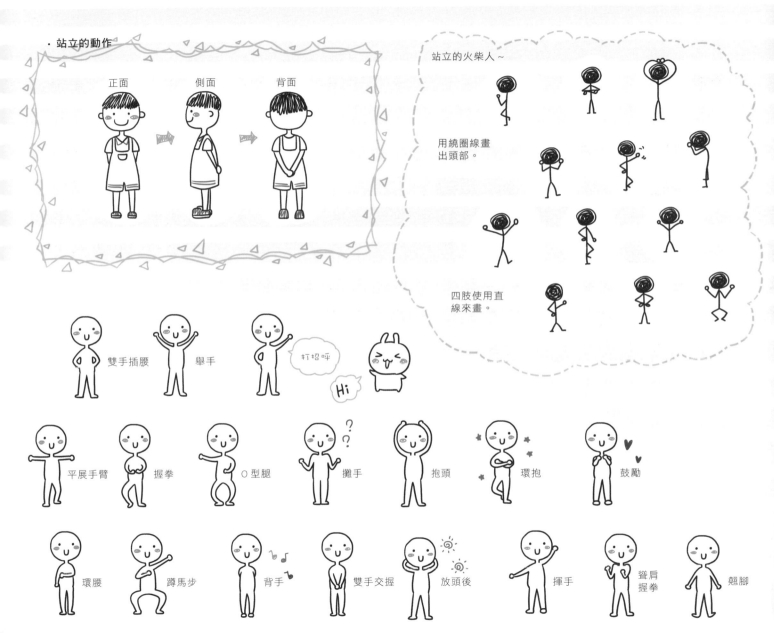

· 站立的動作

正面　　側面　　背面

站立的火柴人~

用繞圈線畫
出頭部。

四肢使用直
線來畫。

雙手插腰　舉手

打招呼

Hi

平展手臂　握拳　O型腿　攤手　抱頭　環抱　鼓勵

環腰　蹲馬步　背手　雙手交握　放頭後　揮手　聳肩握拳　翹腳

· 坐的動作

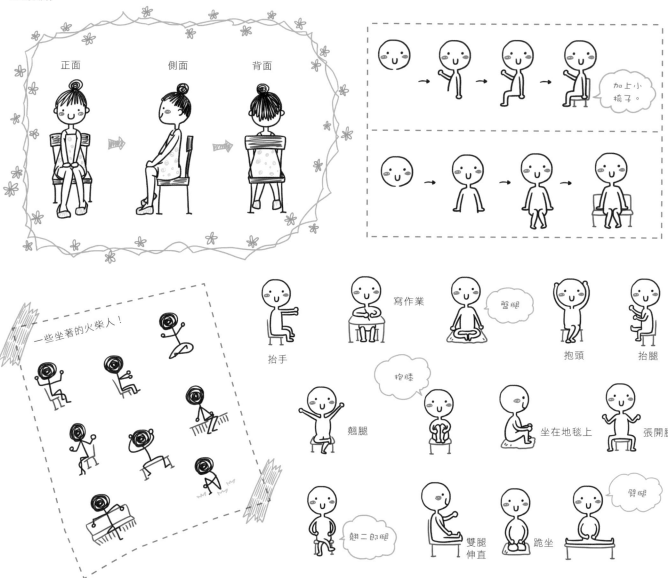

正面　　　側面　　　背面

加上小椅子。

一些坐著的火柴人！

抬手

寫作業

盤腿

抱頭　　抬腿

抱膝

翹腿　　　　　坐在地毯上　　張開腿

翹二郎腿　　　雙腿伸直　　跪坐　　劈腿

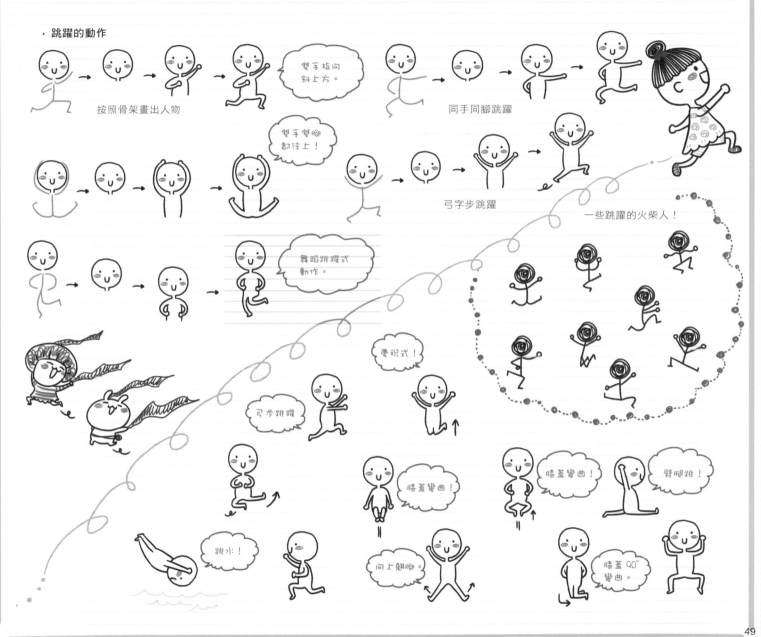

· 跳躍的動作

按照骨架畫出人物

雙手指向斜上方。

同手同腳跳躍

雙手雙腳都往上！

弓字步跳躍

一些跳躍的火柴人！

舞蹈跳躍式動作。

慶祝式！

弓步跳躍

膝蓋彎曲！

膝蓋彎曲！

臂腿跳！

跳水！

向上翹腳。

膝蓋 90° 彎曲。

· 運動的動作

舉啞鈴

跳繩

跆拳道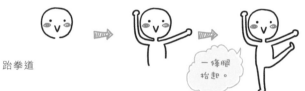

踢球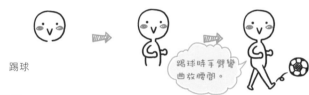

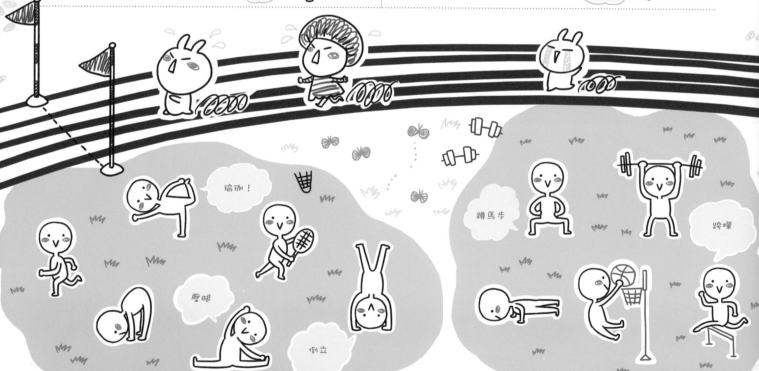

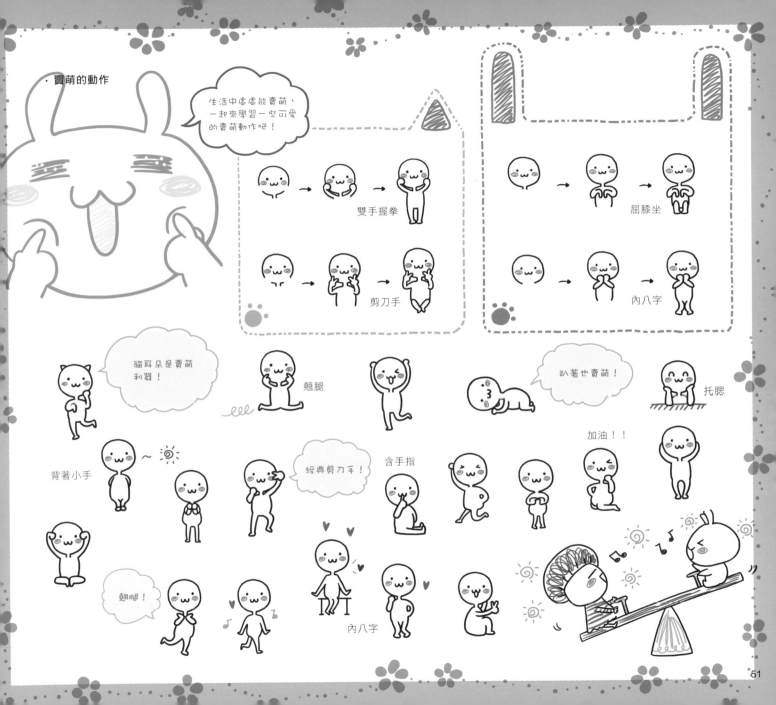

· 賣萌的動作

生活中處處能賣萌，一起來學習一些可愛的賣萌動作吧！

雙手握拳

屈膝坐

剪刀手

內八字

貓耳朵是賣萌利器！

翹腿

趴著也賣萌！

托腮

加油！！

背著小手

經典剪刀手！

含手指

翹腿！

內八字

· 睡眠姿勢

各種睡眠動作展示不同
性格

四肢使用直
線畫出。

自由派

穩重型

野獸派

缺乏安全感型

隨性派

52

3.3 畫一畫身邊的人

將頭像、動態的知識結合起來，運用到各行各業的人物中吧！

· 不同行業的人

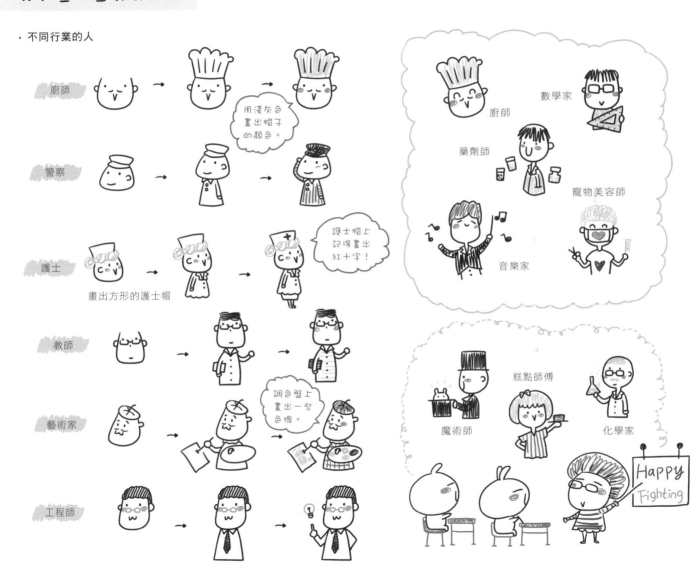

廚師

用淺灰色
畫出帽子
的顏色。

警察

護士

護士帽上
記得畫出
紅十字！

畫出方形的護士帽

教師

調色盤上
畫出一些
色塊。

藝術家

工程師

廚師

數學家

藥劑師

寵物美容師

音樂家

魔術師　糕點師傅　化學家

Happy
Fighting

根據基本骨架來畫人物是比較便捷的方式。

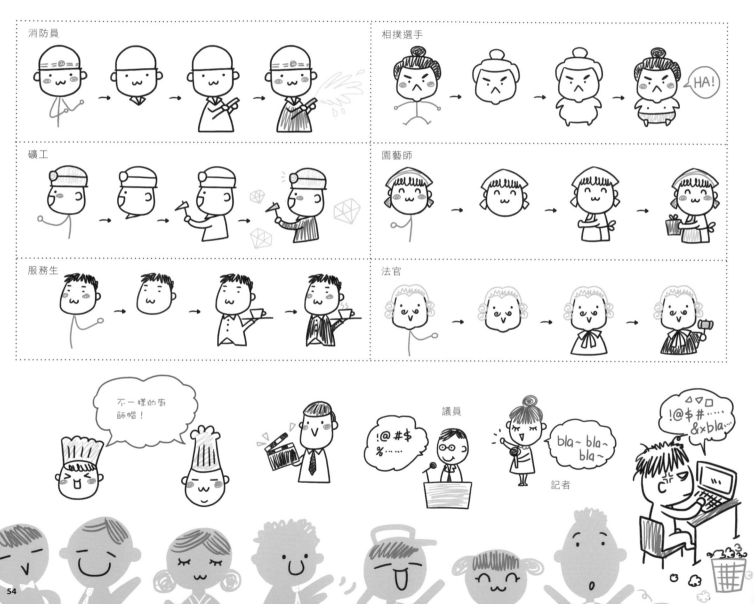

消防員

相撲選手

礦工

園藝師

服務生

法官

不一樣的廚師帽！

議員

記者

· 我們的家人

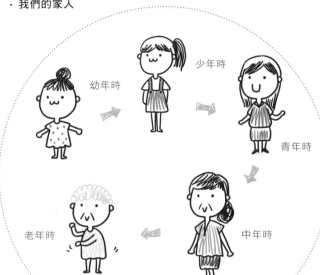

幼年時
少年時
青年時
中年時
老年時

隨著時間的流逝，我們的體
貌特徵也會髮生變化。

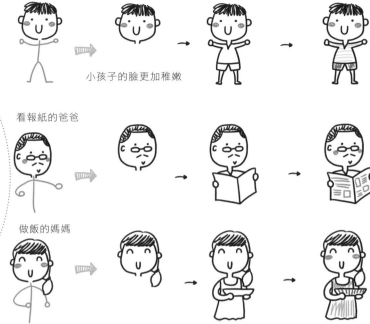

小孩子的臉更加稚嫩

看報紙的爸爸

做飯的媽媽

家庭聚餐

將爺爺奶奶、外公外婆臉上
的皺紋畫出來，表現年齡。

bla...bla....
bla....

bla
HA ----Ah!

· 可愛的外國人

大鬍子與胖身材
的外國大叔。

阿拉伯的傳統服裝。

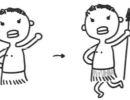

非洲人嘴唇
都很厚。

倒三角的超棒身材。

印度女性眼睫毛非常長哦！

日本成人禮上
要穿和服。

韓國人眼睛
較小。

不同國家的人們體型特徵、
穿衣打扮都會有所不同，外
國人的眼睛可以畫成有顏色
的哦！

具有特點的服飾可以顯現出不同國家人的特徵。

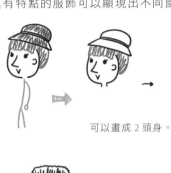

可以畫成 2 頭身。

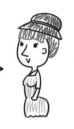

戴上可愛的圓頂帽。

臉部稜角分明。

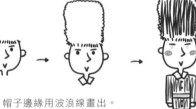

帽子邊緣用波浪線畫出。

容易發胖的體質要常鍛煉！

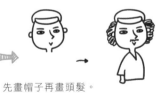

先畫帽子再畫頭髮。

濃眉大眼是西方人的特徵。

肢體語言特別豐富！

國外美女身材特別棒！

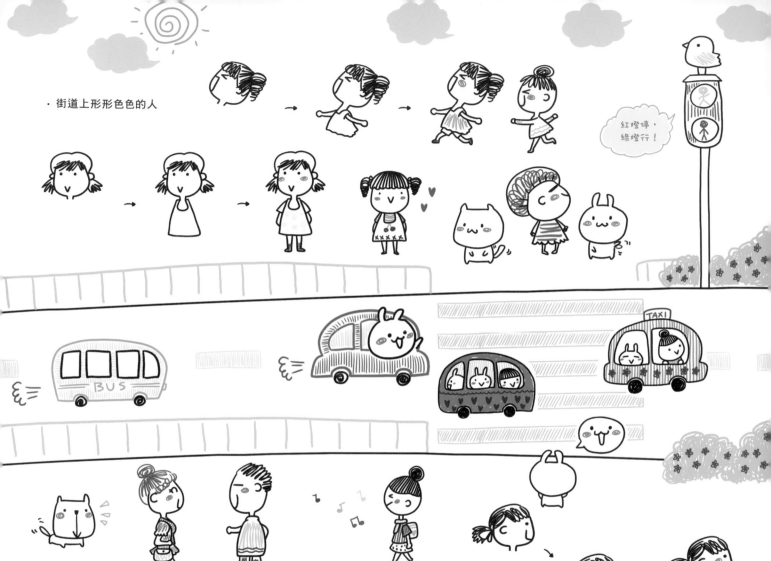

・街道上形形色色的人

紅燈停，
綠燈行！

紮辮子的文
藝少女

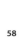

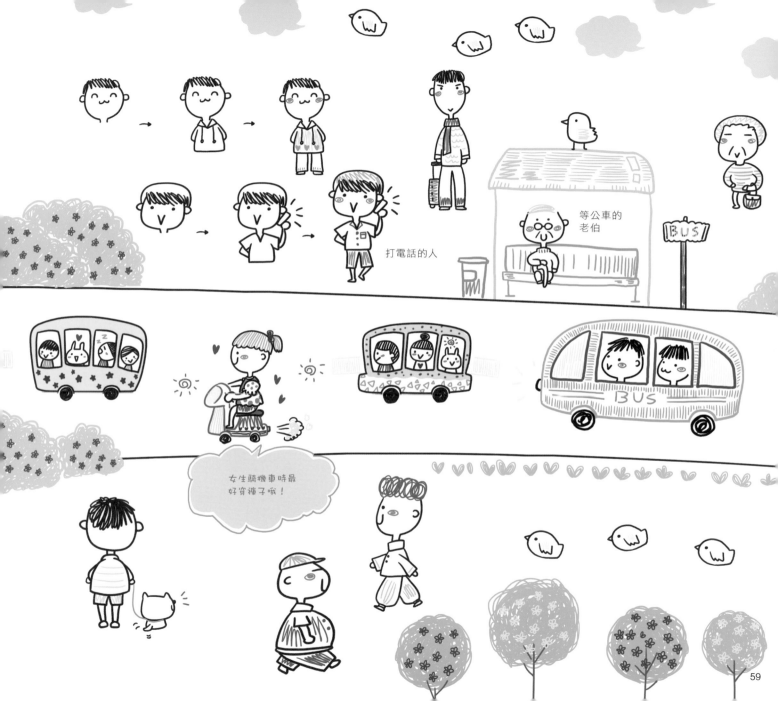

打電話的人

等公車的
老伯

BUS

女生騎機車時最
好穿褲子哦！

· 電視劇裡面的角色

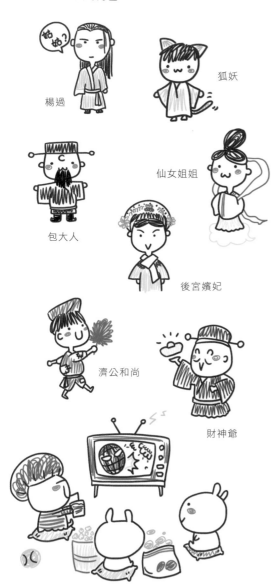

楊過

狐妖

包大人

仙女姐姐

後宮嬪妃

濟公和尚

財神爺

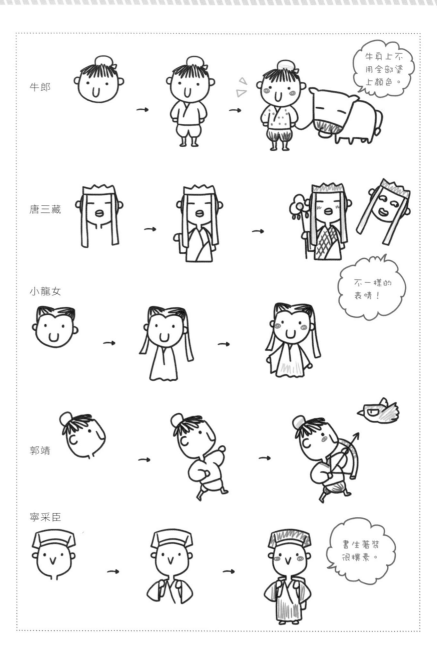

牛郎 　牛身上不用全部塗上顏色。

唐三藏

不一樣的表情！

小龍女

郭靖

寧采臣 　書生著裝很樸素。

60

很多電影裡的角色也深植人心。

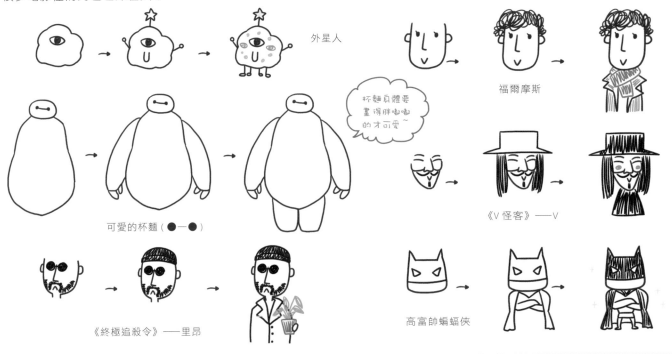

外星人

福爾摩斯

杯麵身體要畫得胖嘟嘟的才可愛～

可愛的杯麵（●ー●）

《V怪客》——V

《終極追殺令》——里昂

高富帥蝙蝠俠

 小小兵

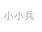 UFO~~~

 酷炫的傑克船長

《刺激1995》——安迪、瑞德

 外星人

 精靈王眼睛可以換成藍色！

 《終極追殺令》——瑪蒂達

《女人香》——弗蘭克中校

哈利·波特

手帳生活"繪"館——用照片來做人物剪貼畫

　　將平時和朋友出去玩的照片整理出來，可以做成可愛又有趣的剪貼畫哦！隨心所欲發揮自己的想像吧！

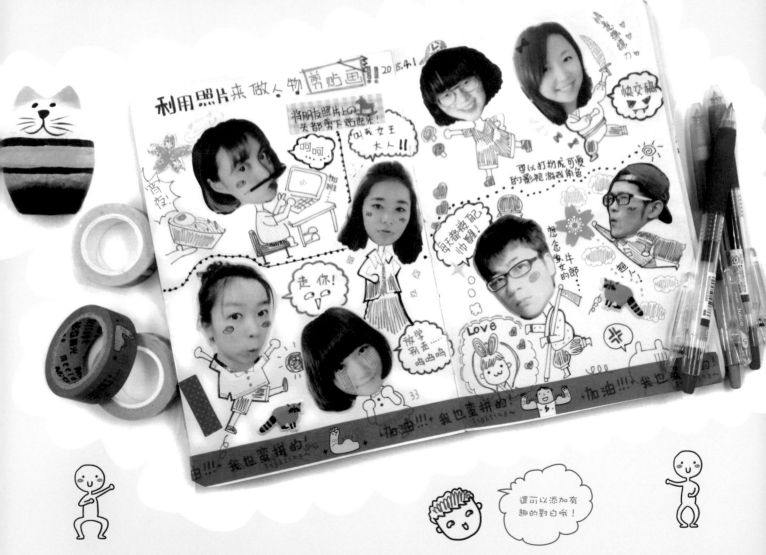

PART 4

美食家的攻略

手帳中必不可少的就是關於美食類的元素，不管是烹煮美食的工具，還是誘人可口的各種食物，都會受到手帳達人的青睞。將這些可愛的小物品畫進手帳中，更能賦予手帳活潑可愛的一面。

無論是新鮮蔬果，還是讓人垂涎欲滴的甜品，或者飽含營養的肉類製品，都讓人目不暇給。下面就來學習如何畫出可愛的食物，並將它們放到手帳裡吧！

· 新鮮的蔬菜

絲瓜

花椒

筍

包心菜

竹筍

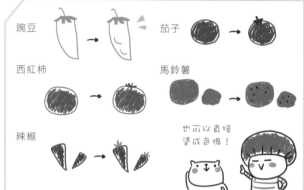

豌豆　茄子

西紅柿　馬鈴薯

辣椒

也可以直接塗成色塊！

蠶豆

白菜

洋蔥

花椰菜

金針菇

冬菇

小白菜

青蔥

玉米

萵苣

蓮藕

南瓜

胡蘿蔔

白蘿蔔

大蒜

花菜

紅蘿蔔

瓠瓜

苦瓜

木耳

蒜苗

黃瓜

冬瓜

紫甘藍

紅番薯

豆芽菜

· 飽滿的水果

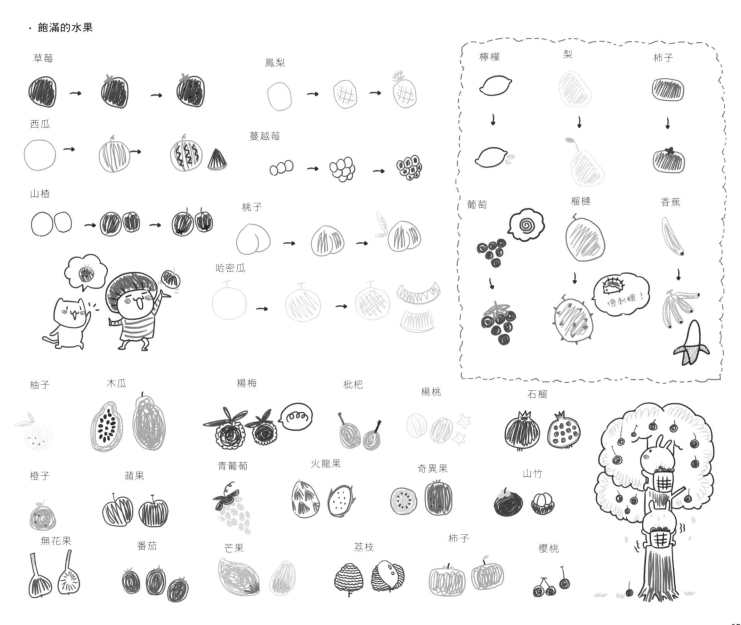

草莓

西瓜

山楂

鳳梨

蔓越莓

桃子

哈密瓜

檸檬　　梨　　柿子

葡萄　　榴槤　　香蕉

好刺蝟！

柚子　木瓜　　楊梅　　枇杷　　楊桃　　　石榴

橙子　蘋果　　青葡萄　火龍果　　奇異果　　山竹

無花果　番茄　　芒果　　荔枝　　柿子　　櫻桃

· 肉類食品

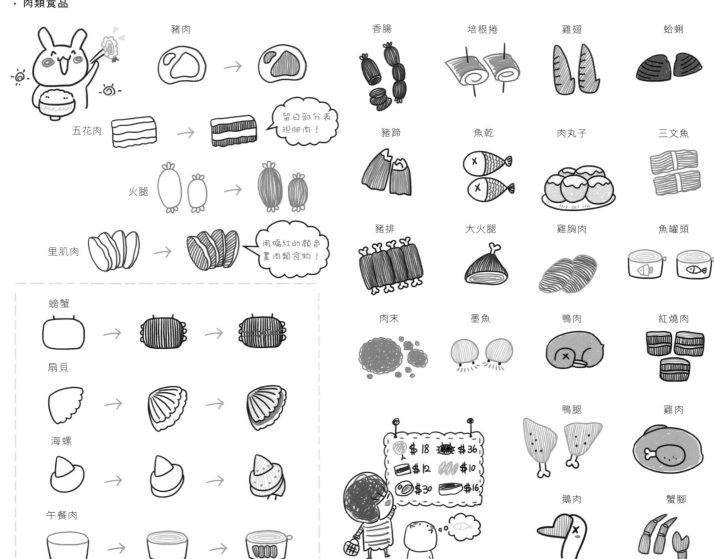

豬肉

五花肉 → 留白部分表現肥肉！

火腿

里肌肉 → 用偏紅的顏色畫肉類食物！

香腸　培根捲　雞翅　蛤蜊

豬蹄　魚乾　肉丸子　三文魚

豬排　大火腿　雞胸肉　魚罐頭

肉末　墨魚　鴨肉　紅燒肉

螃蟹

扇貝

海螺

午餐肉

鴨腿　雞肉

$18　$36
$12　$10
$30　$16

鵝肉　蟹腳

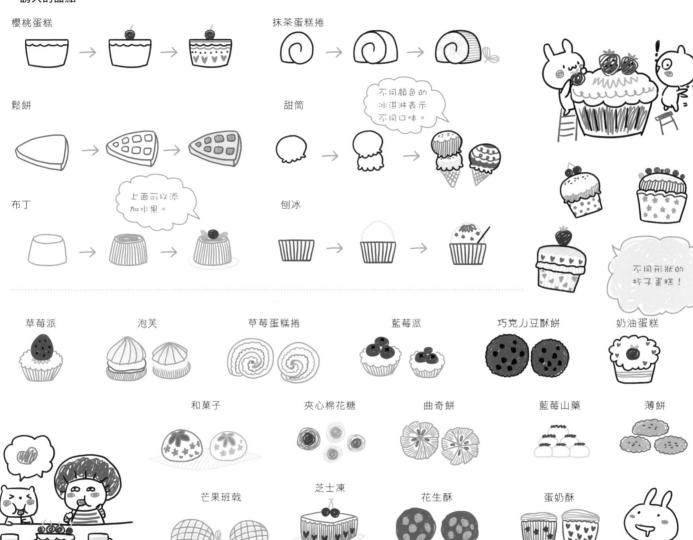

· 誘人的甜點

櫻桃蛋糕

抹茶蛋糕捲

鬆餅

甜筒

不同顏色的冰淇淋表示不同口味。

布丁

上面可以添加水果。

刨冰

不同形狀的杯子蛋糕！

草莓派　　泡芙　　草莓蛋糕捲　　藍莓派　　巧克力豆酥餅　　奶油蛋糕

和菓子　　夾心棉花糖　　曲奇餅　　藍莓山藥　　薄餅

芒果班戟　　芝士凍　　花生酥　　蛋奶酥

青豆

葉片上的直線表示葉脈。

布朗尼

月餅

草莓大福

紅色塗在中心位置。

藍莓雙皮奶

松露巧克力

黑色點點表示巧克力碎屑。

酥脆蛋捲

桂圓蓮子湯

另類的甜點在手帳中也
必不可少。

西瓜凍

冰糖草莓

棋格餅乾

紫薯球

杏仁酥

鮮花餅

紅豆蛋塔

藍莓冰淇淋

焦糖布丁

費南雪

藍莓蛋糕

拿破崙蛋糕

紫薯湯圓

紫薯驢打滾

· 美味飲品

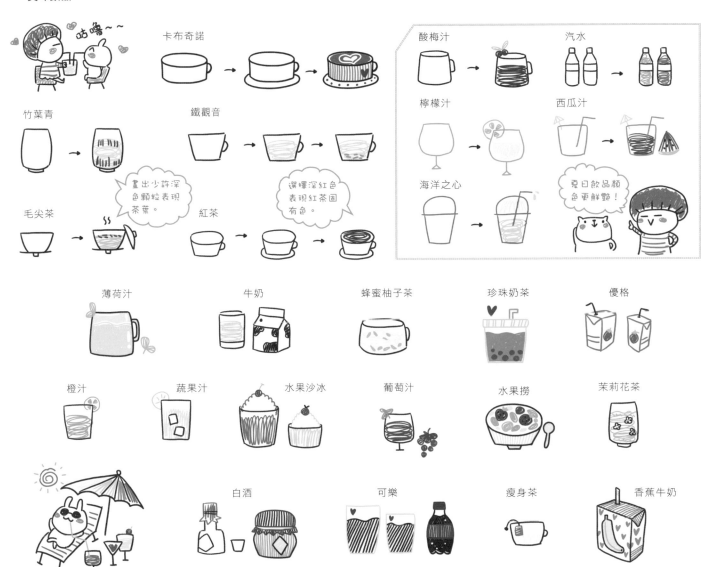

咕嚕~~

卡布奇諾

酸梅汁　　　　汽水

竹葉青　　　　鐵觀音　　　　檸檬汁　　　　西瓜汁

畫出少許深色顆粒表現茶葉。

選擇深紅色表現紅茶固有色。

毛尖茶　　　　紅茶　　　　　海洋之心　　　　夏日飲品顏色更鮮艷！

薄荷汁　　　　牛奶　　　　蜂蜜柚子茶　　珍珠奶茶　　　優格

橙汁　　蔬果汁　　水果沙冰　　葡萄汁　　水果撈　　茉莉花茶

白酒　　　可樂　　　瘦身茶　　香蕉牛奶

 豐富的零食

棒棒糖

水果糖

夏威夷果　開心果　松子

瓜子　杏仁　腰果

巧克力豆酥餅

洋芋片

> 記得畫出一些深色線條，表現凹陷部分。

mia～ mia～ mia～

夾心巧克力

> 夾心部分顏色更深！

現在還能見到許多小時候愛吃的零食～

千層酥

巧克力棒

芒果棉花糖

棒棒糖

棉花糖

娃娃頭雪糕

巧克力杏仁

果醬餅乾

龍鬚酥

水果硬糖

橘子軟糖

蛋捲

巧克力餅乾

手指餅乾

口香糖

拐杖糖

大白兔牛奶糖

· 路邊小吃

肉丸

生煎包

蓮子湯

馬鈴薯片

鍋貼

章魚燒

羊肉串

烤魷魚

掛包

各地小吃匯聚一堂！

| 豆沙包 | 烤棉花糖 | 鯛魚燒 | 糯米糰 |

| 波斯糖 | 缽仔糕 | 烤麵筋 | 關東煮 | 炒年糕 |

紅糖冰粉

| 驢打滾 | 炸臭豆腐 | 辣藕 |

重慶小麵

| 糖葫蘆 | 雞蛋糕 | 薑糖 | 烤香腸 | 炒麵 | 燒賣 |

· 一日三餐

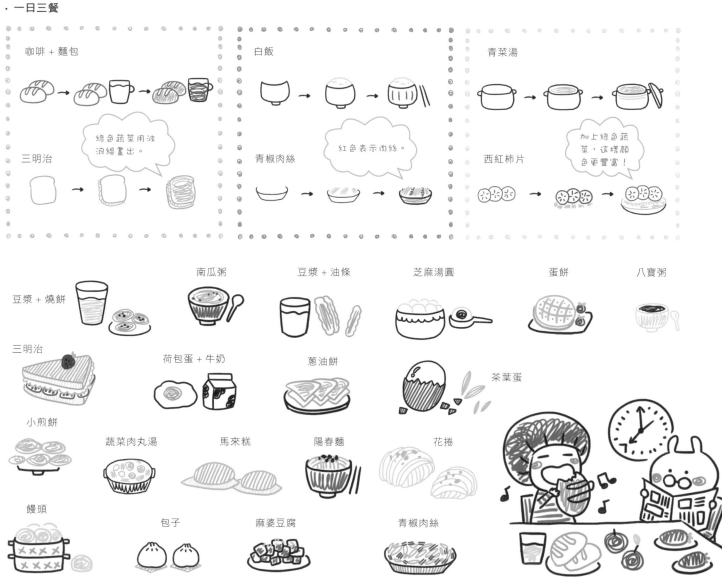

咖啡 + 麵包

綠色蔬菜用波浪線畫出。

三明治

白飯

紅色表示肉絲。

青椒肉絲

青菜湯

加上綠色蔬菜，這樣顏色更豐富！

西紅柿片

豆漿 + 燒餅

南瓜粥

豆漿 + 油條

芝麻湯圓

蛋餅

八寶粥

三明治

荷包蛋 + 牛奶

蔥油餅

茶葉蛋

小煎餅

蔬菜肉丸湯

馬來糕

陽春麵

花捲

饅頭

包子

麻婆豆腐

青椒肉絲

4.7 那些好吃的美食店

在街上常常會看到各種料理店，它們各有各的風格，而手帳達人也會把各種美食店的元素記錄到手帳中！

· 街角的咖啡廳

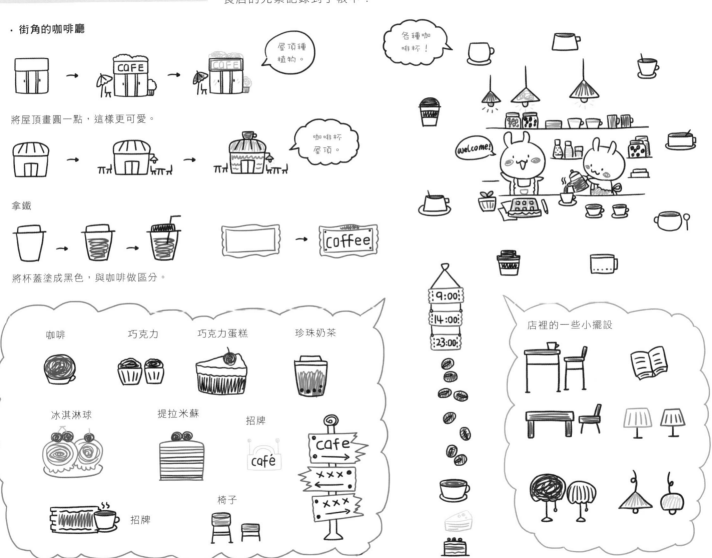

將屋頂畫圓一點，這樣更可愛。

拿鐵

將杯蓋塗成黑色，與咖啡做區分。

咖啡　巧克力　巧克力蛋糕　珍珠奶茶

冰淇淋球　提拉米蘇　招牌　椅子　招牌

店裡的一些小擺設

· 熱鬧的火鍋店

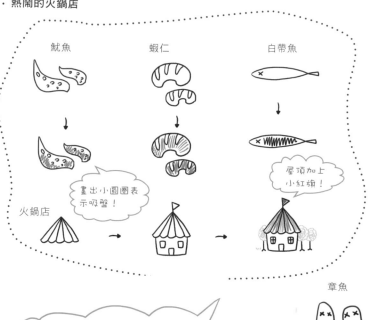

魷魚　　蝦仁　　白帶魚

火鍋店

畫出小圓圈表示吸盤！

屋頂加上小紅旗！

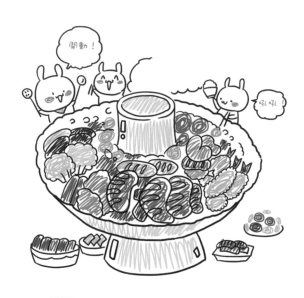

閉動！

呀呀

鴛鴦鍋！　九宮格！

火鍋也有很多種哦！

章魚

啤酒

海膽

調味品

蟹棒

蝦

肉骨

銀耳湯

豬肉片

鴨血

花椰菜

豆腐

羊肉片

蘑菇

青椒

牛肉片

WC

74

· 日韓料理店

Yi~YO~

各種掛牌！

NO Smoking

清酒

燒酒

蛋包飯

章魚燒

木桌木椅

生魚片

烏龍麵

生魚片

熱茶

鰻魚飯

烤鰻魚！

門簾

魚卵壽司

飯糰

の れ ん

炸茄子

炸蝦球

いらしゃいませー!!

炸魚

炸黃瓜

炒飯

米飯只要畫出輪廓線。

蝦球

拉麵

交錯的線條表現一根根的麵條。

高腳凳

· 甜點麵包店

杯子蛋糕

奶油蛋糕

咖啡蛋糕

果醬蛋糕

銅鑼燒

芒果派

杏仁曲奇

麵包屋

提拉米蘇

草莓慕斯塔

果醬千層酥

杯子蛋糕

奶油蛋糕

牛角麵包

全麥麵包

蔓越莓乳酪

桑葚奶油塔

舒芙蕾

巧克力派

菠蘿麵包

彩虹蛋糕

櫻桃巧克力塔

甜甜圈

法國麵包

· 異國風情的小店

OPEN　CLOSE

咖哩湯

豌豆飯

咖哩飯

鳳梨飯

印度拋餅

泰式酸辣湯

咖哩雞肉

薩哇滴卡~~♡!!

SAwatdee ka!!

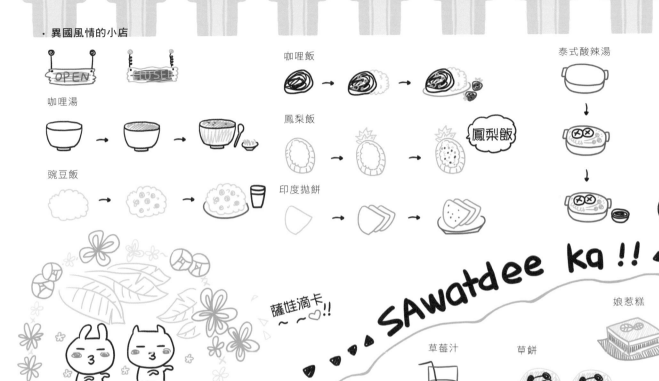

草莓汁

芒果糯米飯

豆沙糯米糰

越南河粉

橙香雞蛋羹

草餅

娘惹糕

美味大蝦

泰式魚餅

山楂凍

咖哩螃蟹

彩虹果汁

餐桌上放上花瓶！

木質小椅子。

·浪漫西餐廳

雞腿

雞排

牛排

紅酒

馬卡龍

義大利麵

餐桌

烤肉

西餐廳也有風味獨特的甜點哦！

切開的披薩！

草莓派

鵝肝

千層派

熱狗堡

餐桌

雞尾酒

奶昔

木瓜燉雪蛤

巧克力草莓

紅酒

牛軋糖

焗烤蝸牛

要想做出好吃的食物勢必少不了各種工具幫忙,一起來畫烹飪中會用到的一些可愛小廚具吧!

· 餐具圖案

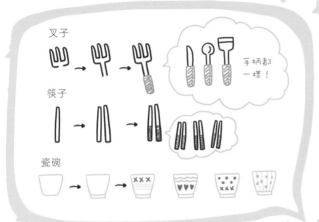

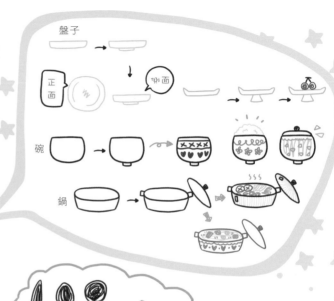

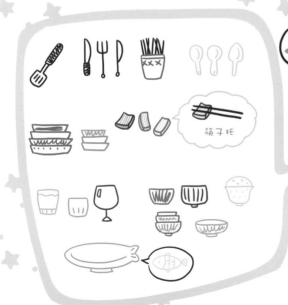

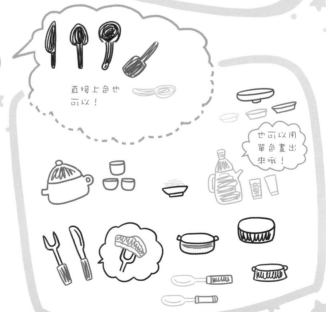

· 廚具圖案

平底鍋

快鍋

湯勺

菜刀

打蛋器

砂鍋

平底鍋

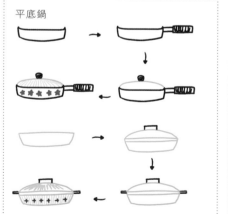

湯煲

牛奶鍋

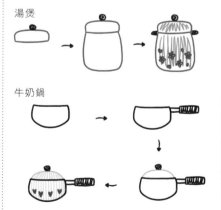

蒸鍋

水壺

· 方便的廚房電器

微波爐

烤麵包機

煮蛋器

電熱水壺

電鍋

豆漿機

果汁機

咖啡機

電磁爐

電冰箱

果汁機

電熱水壺

飲水機

電蒸鍋

微波爐

· 調味品和辛香料

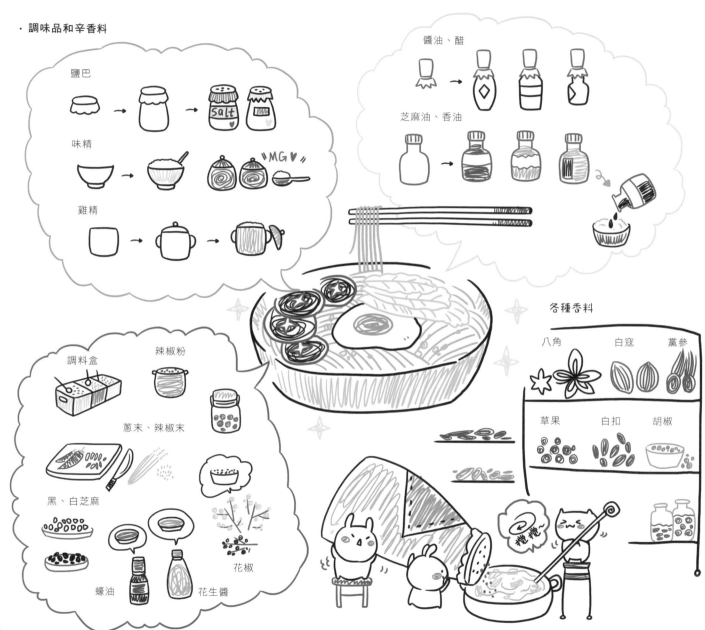

鹽巴

味精

"MG♥"

雞精

醬油、醋

芝麻油、香油

調料盒　　辣椒粉

蔥末、辣椒末

黑、白芝麻

蠔油　　花生醬

花椒

各種香料

八角　　　白寇　　薰參

草果　　　白扣　　胡椒

攪攪~

82

· 烘焙專用小物

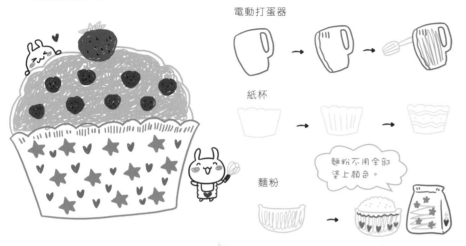

電動打蛋器

果醬

紙杯

包裝紙

可以畫出不同花紋的包裝紙。

麵粉不用全部塗上顏色。

麵粉

模具

裡面畫出厚度表現立體感。

烤盤也是常見工具之一哦！

各種糖豆可以用來裝飾甜點

將蛋糕用糖粒裝飾起來！

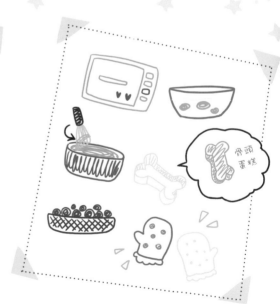

骨頭蛋糕

做一些好吃的甜品時，也可以在手帳中記錄下製作過程哦~

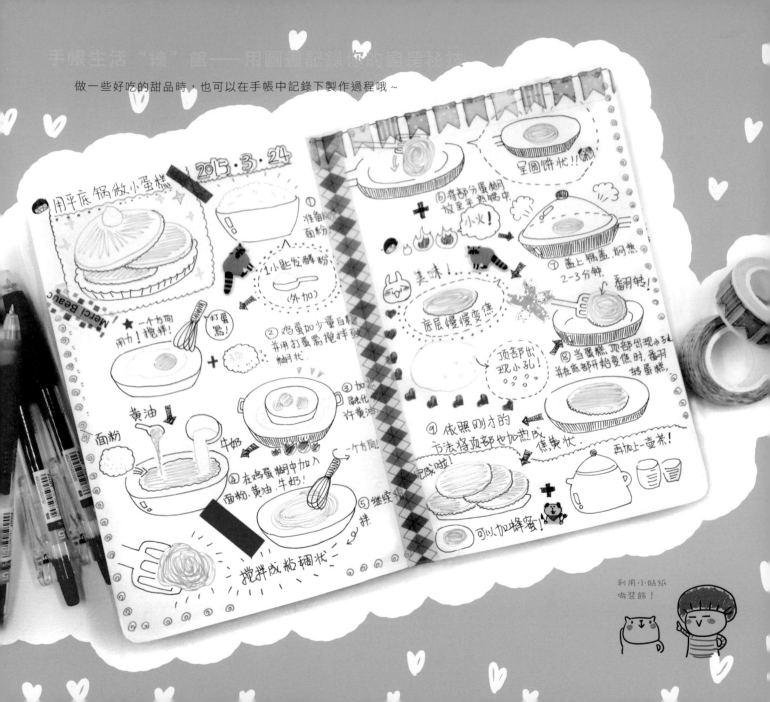

用平底鍋做小蛋糕

2015·3·24

① 准備麵粉

1小匙發酵粉
(外加)

★一个方向
用力！攪拌！

打蛋器！

② 雞蛋加少量白糖
並用打蛋器攪拌至
糊狀.

③ 加熱
融化
少许黃油

黃油

面粉

牛奶

一个方向！

④ 在雞蛋糊中加入
面粉、黃油、牛奶！

⑤ 繼續攪拌

攪拌成粘稠狀

Merci Beauc

呈圓餅狀!!

⑥ 将部分蛋糊
放至平煎鍋中

小火！

⑦ 蓋上鍋蓋，燜熟
2-3分钟.

翻轉！

美味！

底層慢慢變焦

頂部出
現小孔！

⑧ 當蛋糕頂部出現小孔，
並在邊部开始變焦時，翻
轉蛋糕.

⑨ 依照刚才的
方法将頂部也加熱成
焦黃狀.

再加上一壺茶！

完成啦！

可以加蜂蜜！

利用小貼紙
做裝飾！

PART 5

生活達人的祕密

生活中我們離不開穿著打扮，也離不開每日工作中都
會用到的辦公用品。當然，在忙碌了一整天之後，也
少不了各種豐富的娛樂活動……生活中有苦有樂，有
忙碌有閒暇，我們的生活類手帳也應該如同這豐富多
彩的生活一樣，色彩繽紛！

5.1 SHOPPING 女王

穿著打扮是日常生活的一部分，每天都得美美的才行～而在空閒時間，若不去大肆採購一番，如何對得起我們 Shopping 女王的稱號呢？！

· 美麗的衣物

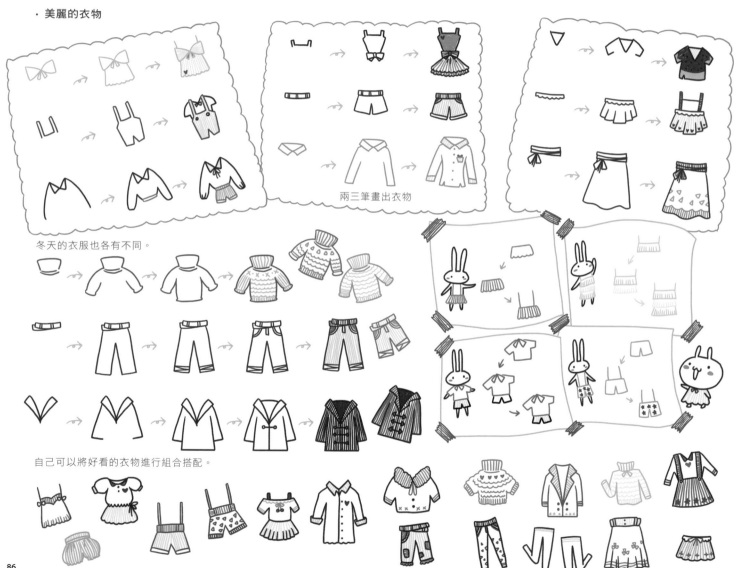

兩三筆畫出衣物

冬天的衣服也各有不同。

自己可以將好看的衣物進行組合搭配。

· 鞋子

可愛的公主鞋都以橢圓形開始。

畫出不同的顏色。

側面的低跟涼鞋

正面的鞋子

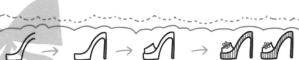

高跟鞋可展現出氣質哦！

夏天的高跟鞋款式更多一些。

毛茸茸的靴子適合冬天穿。

靴子的正面

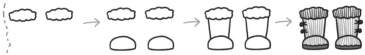

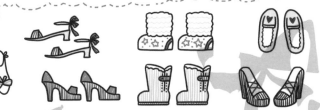

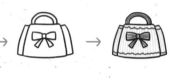

各種手提包讓人目不暇給。

水餃包的外形胖嘟嘟的，上面還有皺褶哦～

可以手提與斜背的兩用包！

可愛的零錢包。

 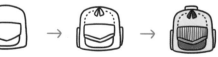

後背包也非常實用哦！

高貴大方的手拿包。

 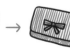

· 精品配飾

蝴蝶結髮箍

可愛的貓耳朵髮箍

森女風樹葉髮箍

瑪瑙手環

吊牌手鍊

水晶手鍊

可以準備一個
首飾盒將它們
收納起來哦！

五角星耳環

草莓耳環

蝴蝶結耳環

蝴蝶結珍珠耳環

水晶項鍊

混搭項鍊

小兔子項鍊

蝴蝶結髮圈

石頭髮圈

水果髮圈

愛心戒指

六芒星戒指

鏤空五角星戒指

太陽戒指

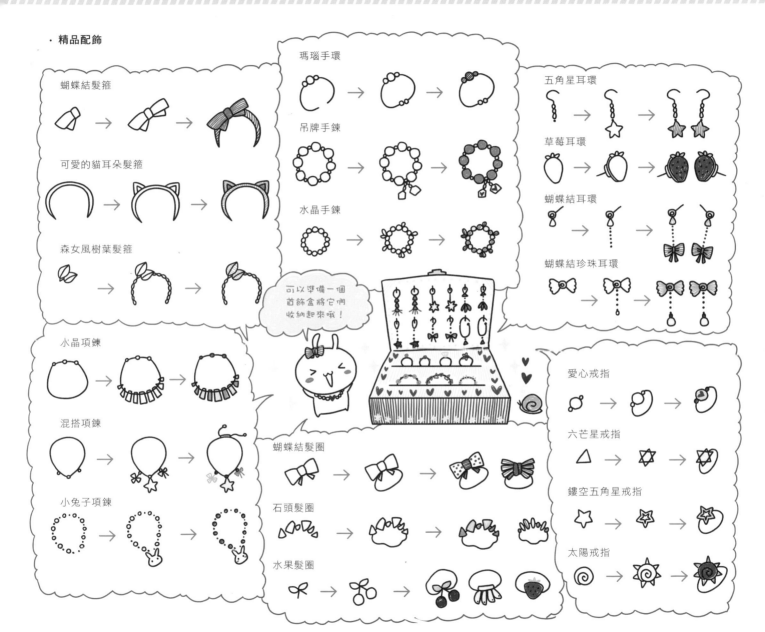

· 化妝品

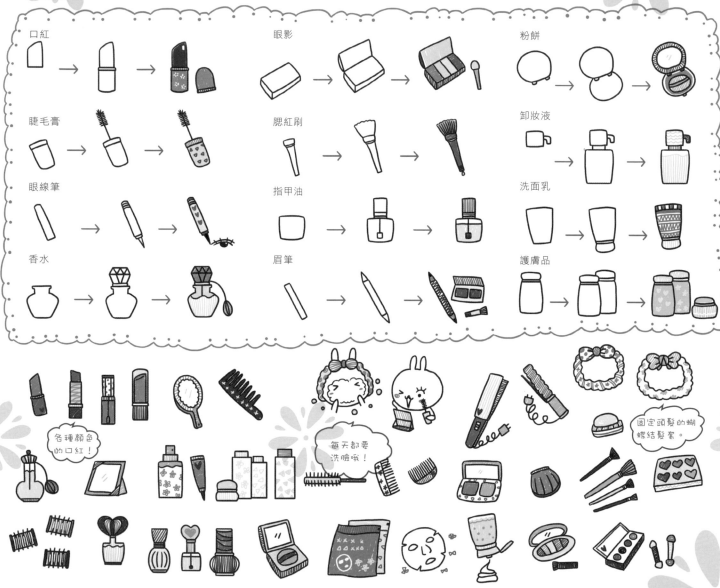

口紅 → → →

眼影 → → →

粉餅 → → →

睫毛膏 → →

腮紅刷 → →

卸妝液 → →

眼線筆 → →

指甲油 → →

洗面乳 → →

香水 → →

眉筆 → →

護膚品 → →

各種顏色的口紅！

每天都要洗臉哦！

固定頭髮的蝴蝶結髮束。

· 男生服飾配件

領帶

手錶

皮帶

胸針

墨鏡

煙斗

假領

手串

男生也要注
重打扮哦~

帆布鞋

板鞋

皮鞋

布鞋

運動鞋

西裝

運動服

連帽外套

棒球服

日常生活要有一定的計劃，計劃事件、記帳等都少不了一些實用元素，有了規劃，才能更順利地完成每日的安排。那麼下面就一起看看有哪些適合計劃手帳運用的小圖例吧！

· 每天都要用的文具

鉛筆 → → →

鋼筆 → → →

美工刀 → → →

筆袋 → → →

削筆器 → → →

剪刀 → → →

記事本 → → →

橡皮擦 → → →

三角尺 → → →

筆筒 → → →

筆記本 → → →

圓規 → → →

文具還有很多不同形態和顏色的變化哦~

迴紋針也可以有不一樣的樣式，比如星星形狀。

手搖式削鉛筆機更加省力！

❀ ❀ ❀		Mon	Tue	wed	thu	fri	sat	Sun
△ △ △	Income	100	150	100	100	200	100	100
✕ ✕ ✕	Expenditure	50	35	25	40	60	200	100

· 記帳本元素

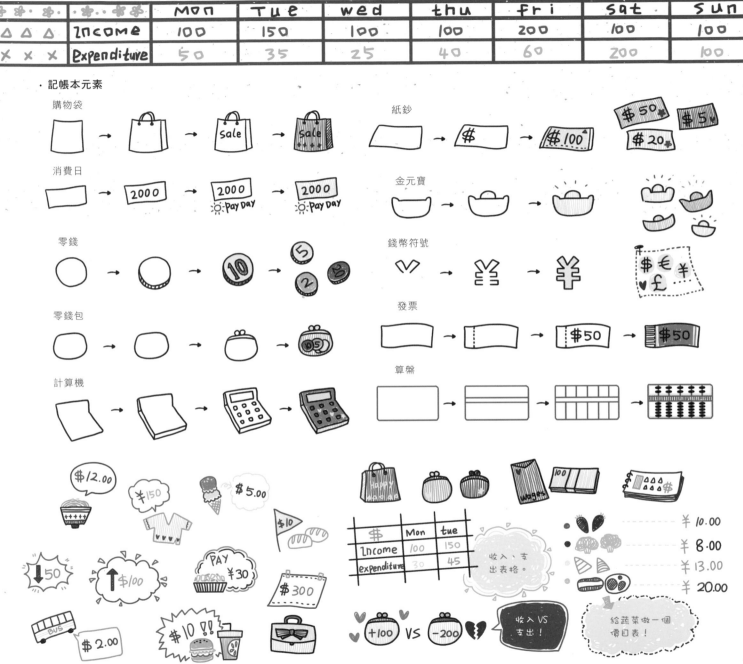

購物袋

紙鈔

消費日

金元寶

零錢

錢幣符號

零錢包

發票

計算機

算盤

收入、支出表格。

$	Mon	tue
Income	100	150
expenditure	30	45

收入 VS 支出！

給蔬菜做一個價目表！

¥ 10.00
¥ 8.00
¥ 13.00
¥ 20.00

· 事件元素

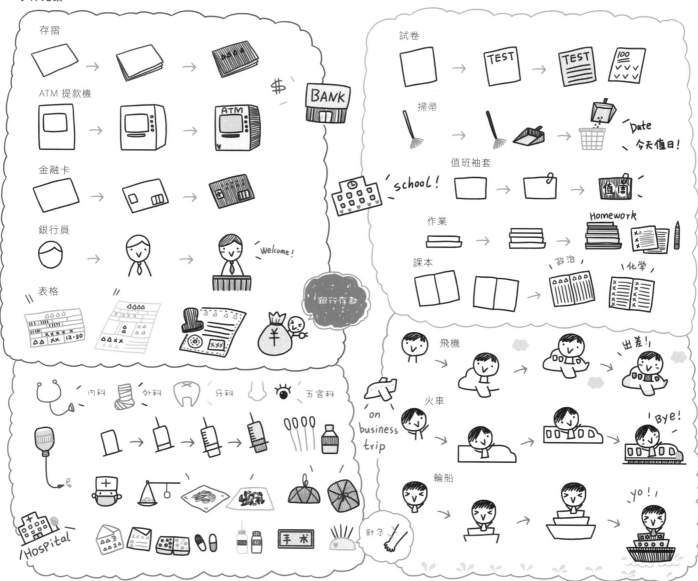

存摺

ATM 提款機

金融卡

銀行員

Welcome!

表格

銀行存款

BANK

$

試卷

TEST

TEST

100

掃帚

Date
今天值日!

school!

值班袖套

值日

作業

Homework

課本

政治

化學

內科 外科 牙科 五官科

Hospital

手術

針灸

飛機

出差!

on business trip

火車

Bye!

輪船

yo!!

快節奏的工作狂越來越多，那麼在記錄工作手帳的時候，就少不了工作方面的元素啦！

· 辦公休閒物品

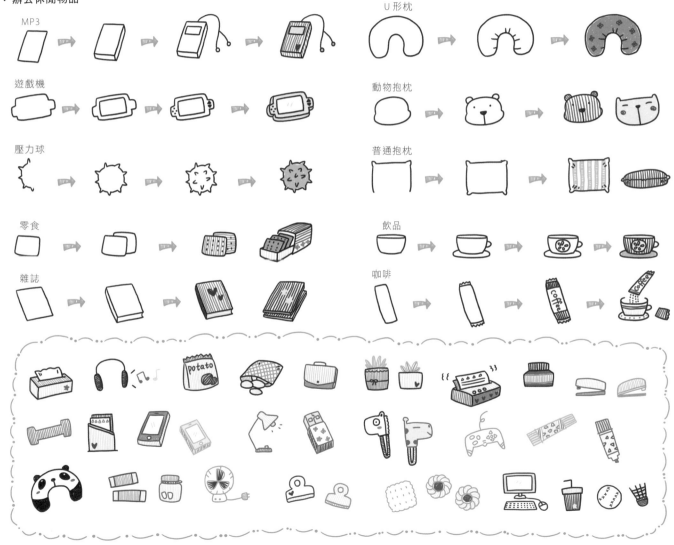

MP3

U 形枕

遊戲機

動物抱枕

壓力球

普通抱枕

零食

飲品

雜誌

咖啡

· 工作時間管理元素

桌曆

收郵件時間　AM6:30

鬧鐘

電話時間　sat 13:00

時間記錄

會議時間

便利貼記錄

小旗子表示備忘重點

時間吊牌

常用在月曆裡的元素

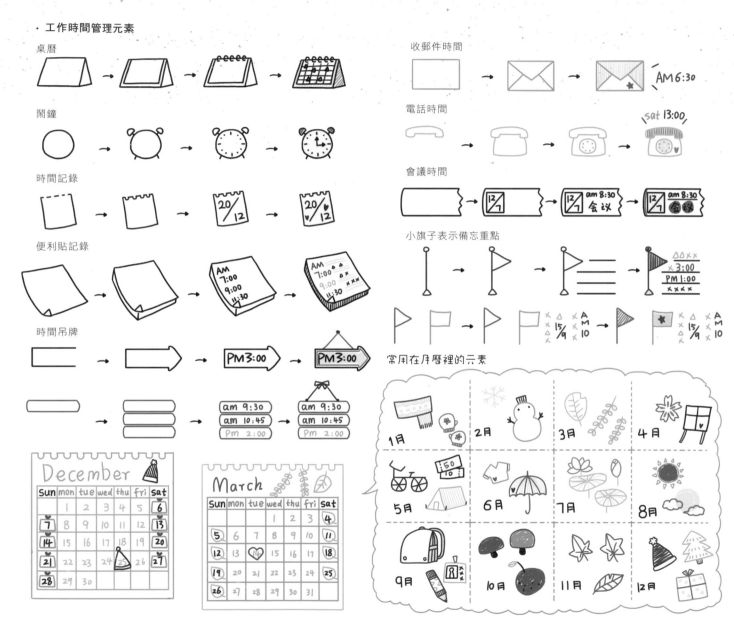

· 工作內容元素

辦公室

開會

面試

工作符號類

合約

信封

郵件

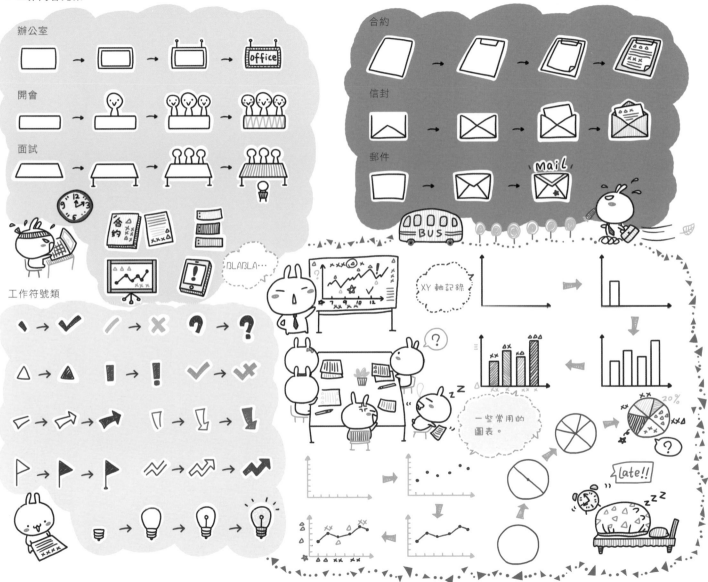

BLABLA…

XY 軸記錄

一些常用的圖表。

late!!

5.4 下班後的嗜好

忙碌的工作結束後需要其他一些活動來放鬆自己，一定不要丟下自己的興趣愛好，將它們也記錄到手帳裡吧！

· 繪畫達人

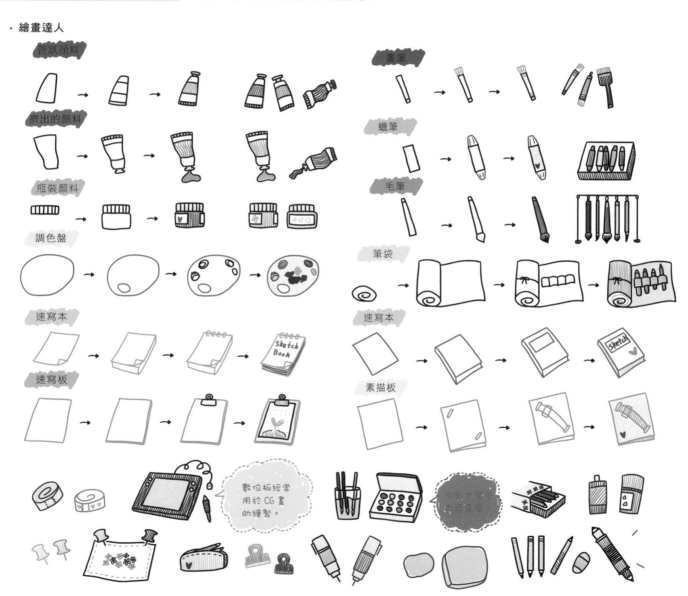

98

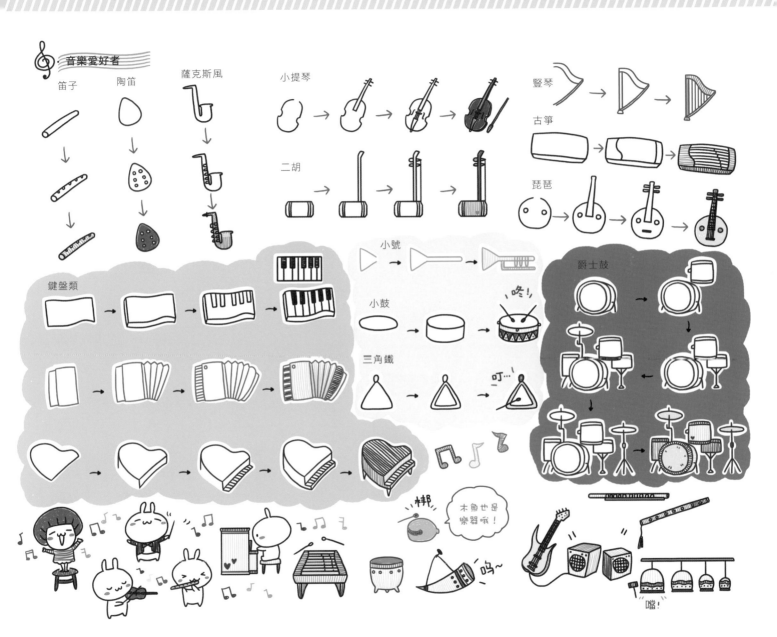

音樂愛好者

笛子　陶笛　薩克斯風　小提琴　豎琴

古箏

二胡

琵琶

鍵盤類

小號

小鼓

三角鐵

爵士鼓

木魚也是樂器哦!

咚!

叮...!

梆

吢~

噹!

· 健身房常客

舉重槓

仰臥起坐器

跑步機

拳擊手套

瑜珈墊

護膝

啞鈴

運動飲料

拉力器

淋浴室

Shower room
Shower room

跳繩

吊環

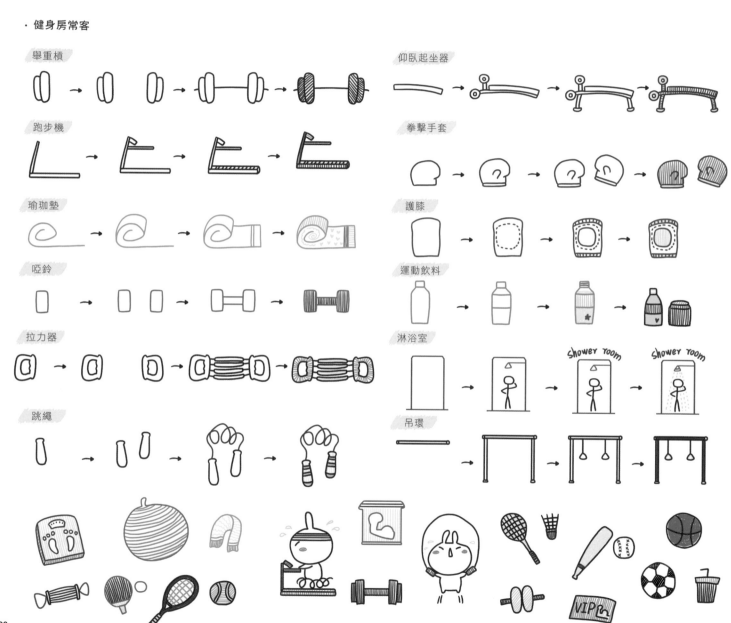

VIP

100

· 手工聚會

剪刀

小刀

膠水

線

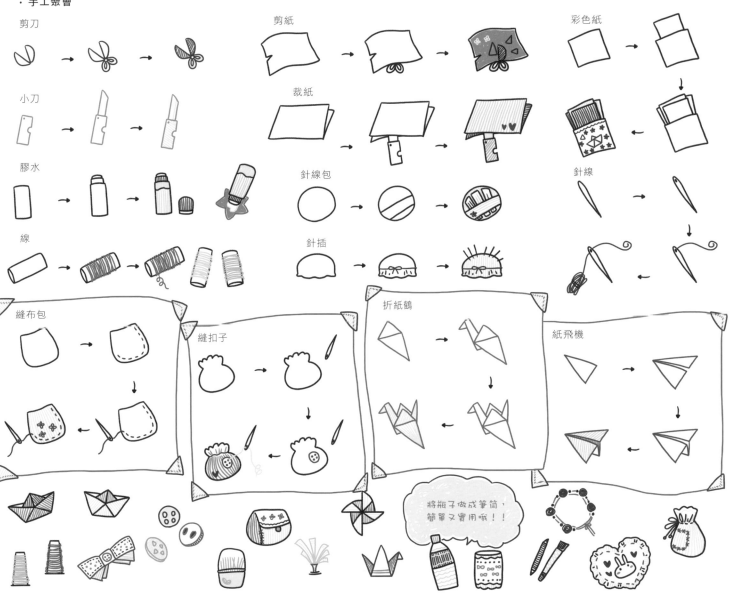

剪紙

裁紙

針線包

針插

彩色紙

針線

縫布包

縫扣子

折紙鶴

紙飛機

將瓶子做成筆筒，
簡單又實用哦！！

家是溫馨的港灣，家裡有各式各樣的物品，這些也都可以運用到手帳中哦！

· 家用電器

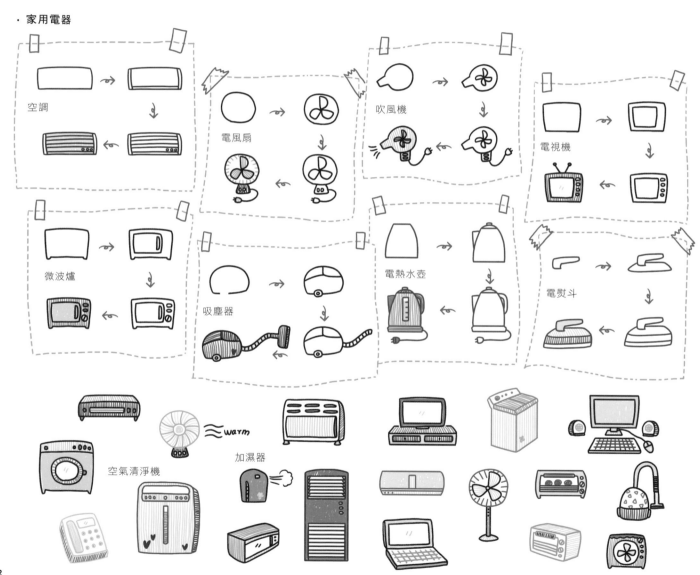

空調

電風扇

吹風機

電視機

微波爐

吸塵器

電熱水壺

電熨斗

空氣清淨機

加濕器

warm

· 臥室裡的小物

各種枕頭

窗簾

小書櫃

床

棉被

捲起來的棉被。

攤開的被子。

檯燈

梳妝檯

牆壁上常見的插座。

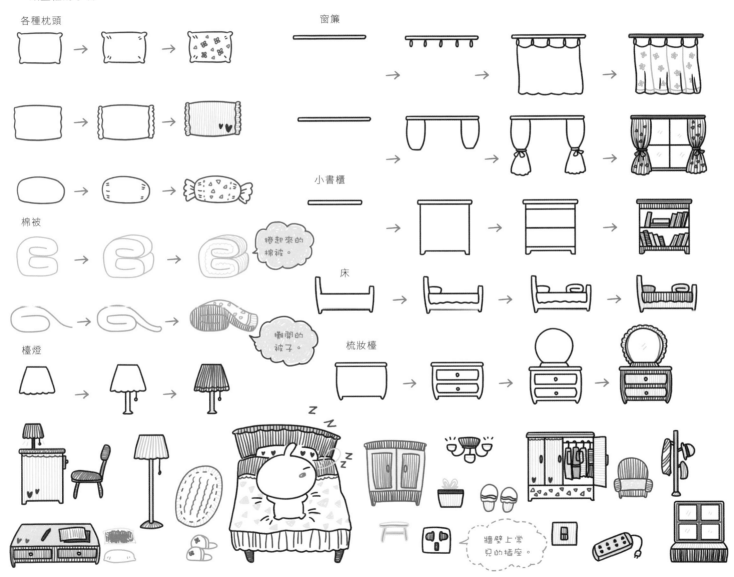

· 浴室必備物品

毛巾

香皂

牙刷

沐浴乳

沐浴球

蓮蓬頭

洗衣籃

掛鉤

水龍頭

馬桶

鏡子

沐浴條

弧線重疊！！

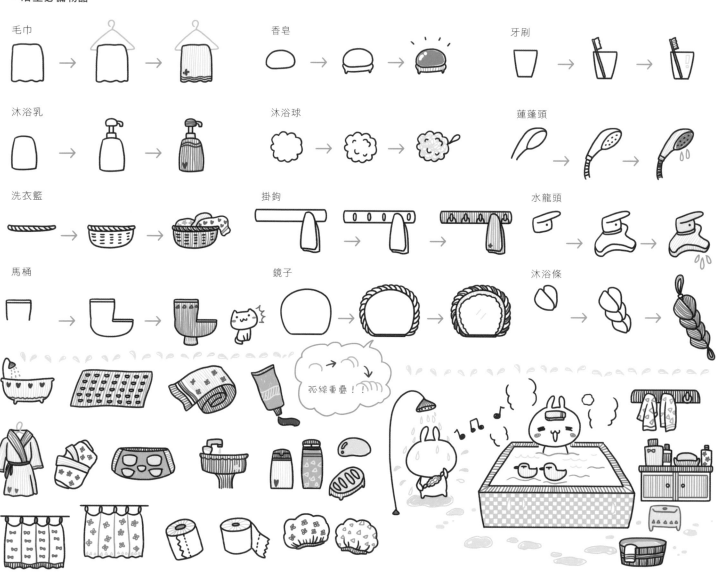

· 清潔工具

掃把

畚箕

毛巾

馬桶刷

清潔手套

刷子

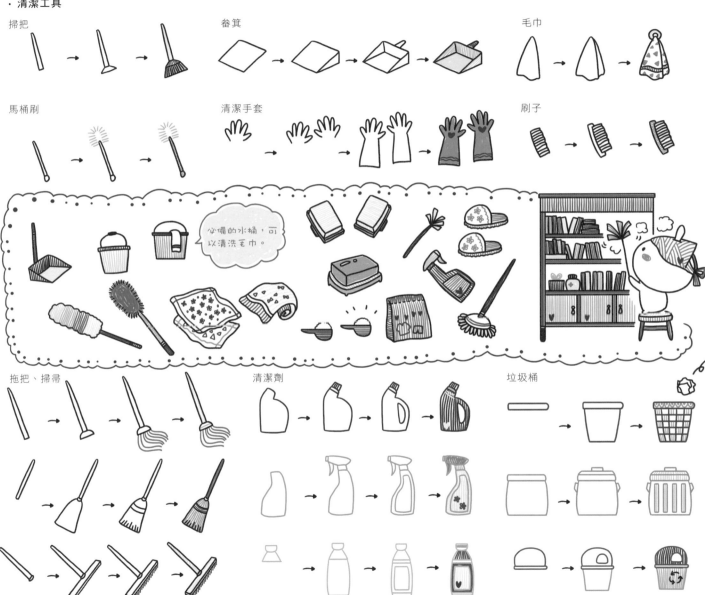

必備的水桶，可以清洗毛巾。

拖把、掃帚

清潔劑

垃圾桶

手帳生活 "繪" 館——生活手帳達人都愛紙膠帶

紙膠帶在手帳中是不可缺少的裝飾物品，經常用作邊框修飾。並且在各種紙膠帶的幫助下，手帳會顯得更加有吸引力哦！

紙膠帶也常常做成分割線。

紙膠帶做成的邊框。

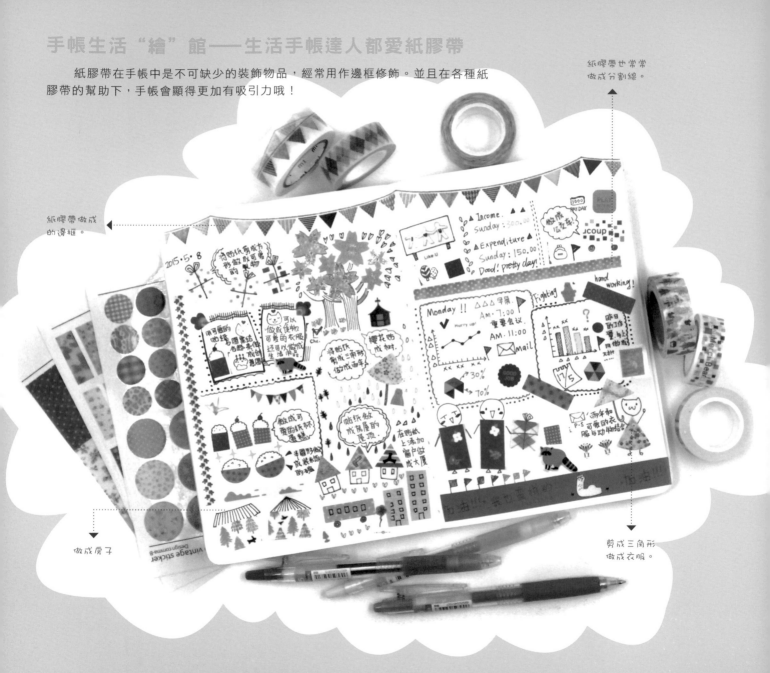

做成房子

剪成三角形做成衣服。

PART 6

旅行記錄

無論到哪裡去旅行，我們都會見到各式各樣的事物。不勝
枚舉的美景與可愛的紀念品，都可以記錄在我們的隨身手
帳中。本章為大家說明一些實用的旅行手帳元素，相信可
以幫助大家繪製出有紀念意義的可愛旅行手帳薄。

6.1 一起去旅行

旅行途中有很多必備物品，它們能讓我們的旅行更加方便。下面就一起來看看旅行中我們都需要準備哪些東西吧！

· 多樣款式的行李箱

方便的手提包

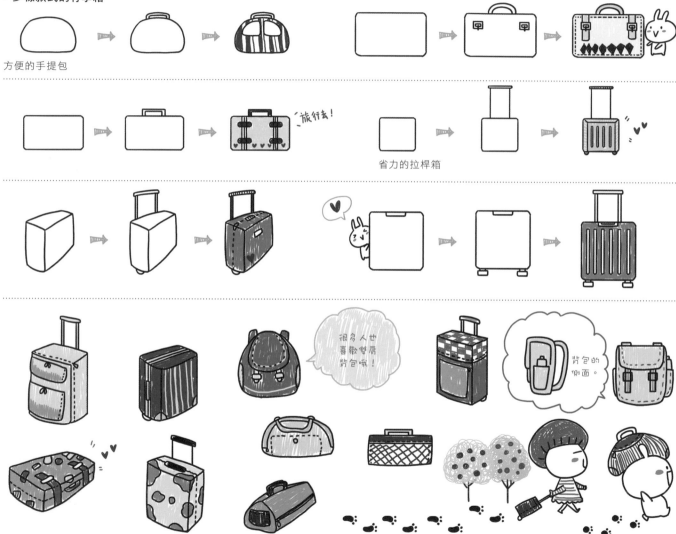

旅行去！

省力的拉桿箱

很多人也喜歡雙肩背包哦！

背包的後面。

· 需要攜帶的生活用品

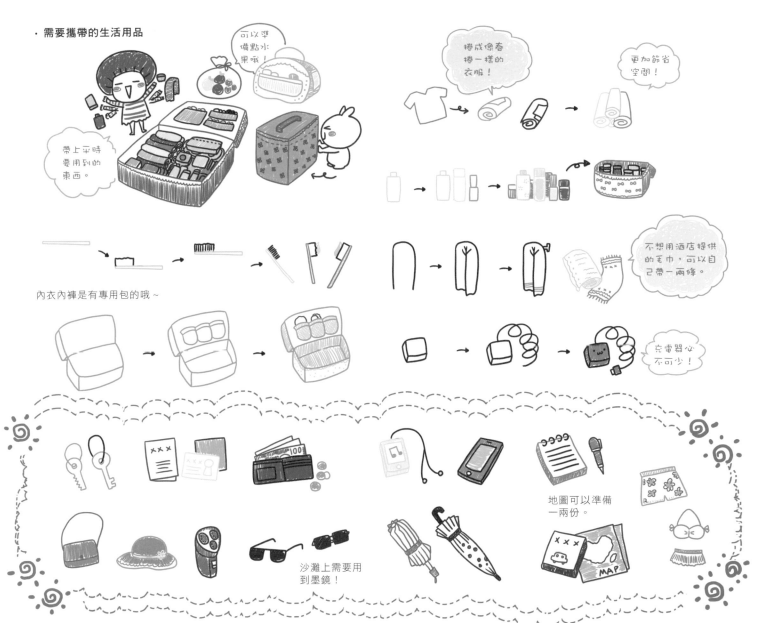

可以準備點水果哦！

捲成像春捲一樣的衣服！

更加節省空間！

帶上平時要用到的東西。

內衣內褲是有專用包的哦～

不想用酒店提供的毛巾，可以自己帶一兩條。

克電器必不可少！

地圖可以準備一兩份。

沙灘上需要用到墨鏡！

· 記錄美景常用物

方便的傻瓜相機~！

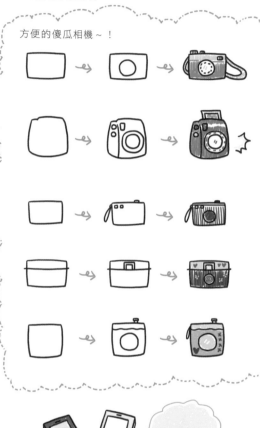

有些相機結構比較複雜哦！

單眼相機

拍立得

萊卡相機

復古拍立得

手機也可以拍照。

也可以用圖畫來記錄美景哦！

用攝錄影機來記錄旅途趣事是不錯的選擇。

給相機準備專用包！

· 交通工具集錦

普通巴士

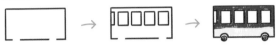

圓鼓鼓的巴士

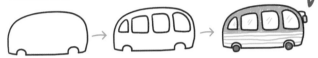

迷路可以叫計程車來幫忙哦！

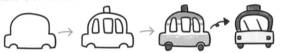

車頂可以放行李箱。

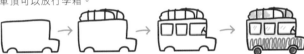

長遠的旅途大多選擇飛機。

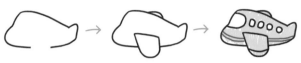

直升機也很方便！

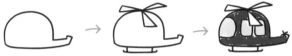

火車是現代常用的旅行工具。

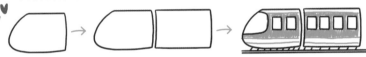

輪船適合航海旅行。

在觀光中也會遇到纜車！

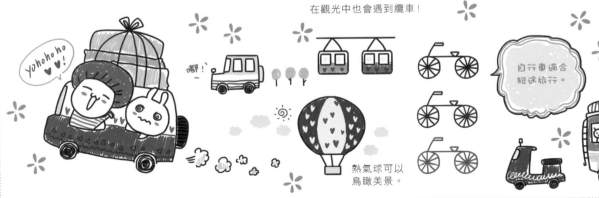

· 各國名人

愛因斯坦

孔子

牛頓

居禮夫人

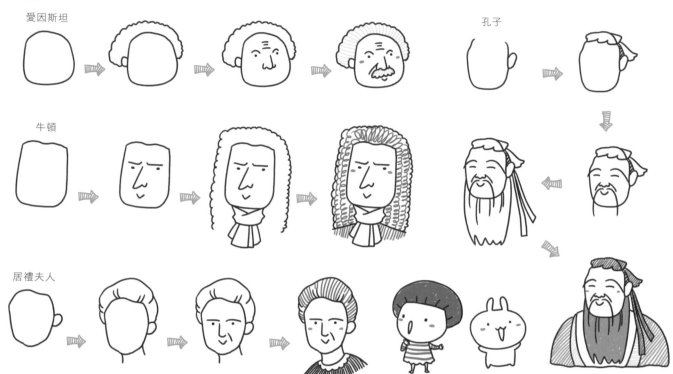

達爾文

貝多芬

愛迪生

莫札特

奧黛麗·赫本

每個國家都有可愛的動物國寶還有嬌艷動人的國花，在旅途中也會見到各種標誌，它們獨有的特徵總會讓人記憶深刻，忍不住想要記錄下來。

· 國花和國寶

牡丹

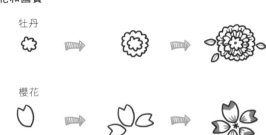

北極熊

無尾熊

知更鳥

人象

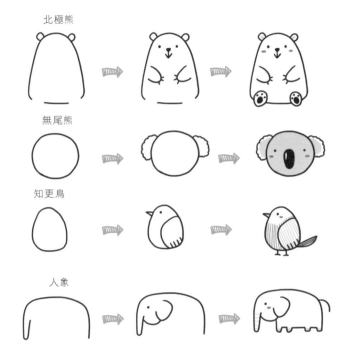

櫻花

木槿

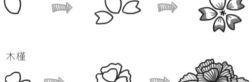

金蓮花

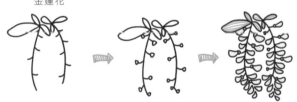

緬梔花

扶桑

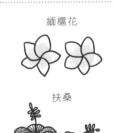

毛茉莉

向日葵

歐石楠

薰衣草

白頭鷹

美洲虎

鹿

海狸

愛護環境

 也可以直接用箭頭畫出來哦！

也可以改變垃圾桶的樣式！

可回收標誌

廚餘標誌

不可回收標誌

高壓電危險

有毒危險標誌

當心火災

Danger!!

嚴禁煙火

 在一些紙箱上我們也會看到這樣的標誌！

 防潮標誌。

 向上放置標誌。

 易碎物品標誌。

 堆放層架標誌。

如今度假的地方不勝其數，度假的方式也很多種，下面就一起來看看一些關於度假的元素吧！

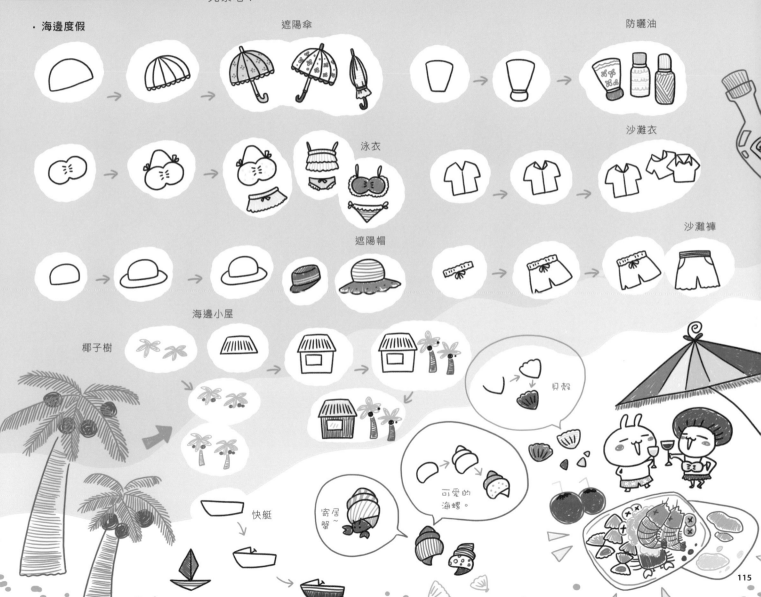

· 海邊度假

遮陽傘

防曬油

泳衣

沙灘衣

遮陽帽

沙灘褲

海邊小屋

椰子樹

快艇

貝殼

寄居蟹~

可愛的海螺。

· 舒適自駕遊

可以在車頂放行李的小車

也可以騎摩托車去旅行哦！

地圖

衛星導航

GPS

藥片

瓶裝、盒裝。

修理工具

醫藥箱

咖啡

E90 #
E93 #

Oh !!
My God

旅行中也會遇到收費站哦~

· 短途露營

三角帳篷

圓形帳篷

方形帳篷

營火
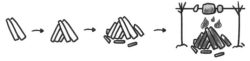

小水桶

指南針

軍用刀

生火工具

睡袋

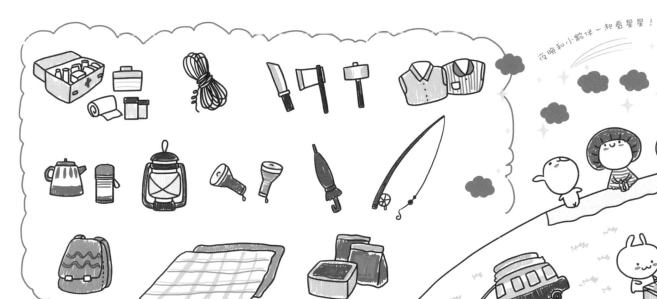

夜晚和小夥伴一起看星星！

· 名勝古蹟

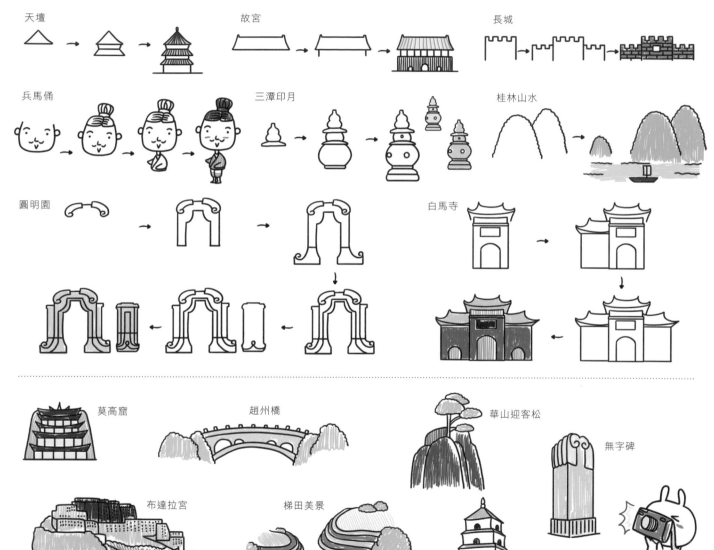

天壇

故宮

長城

兵馬俑

三潭印月

桂林山水

圓明園

白馬寺

莫高窟

趙州橋

華山迎客松

無字碑

布達拉宮

梯田美景

大雁塔

· 難忘的國外景點

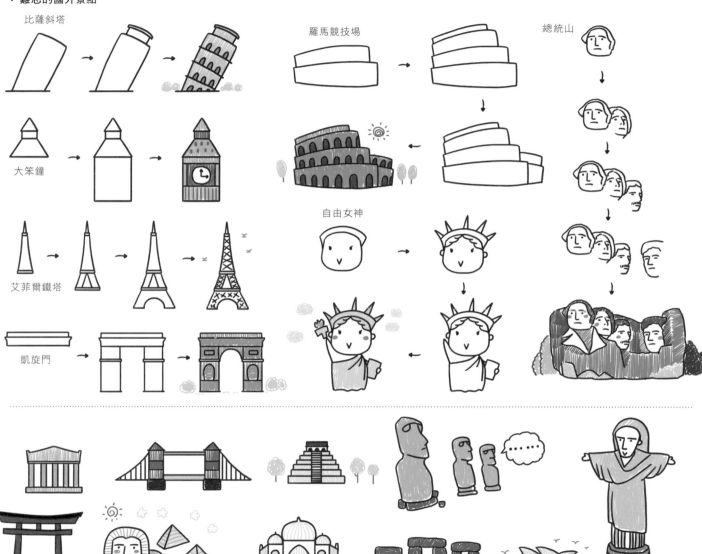

比薩斜塔

羅馬競技場

總統山

大笨鐘

艾菲爾鐵塔

自由女神

凱旋門

各式各樣的小圖案在手帳中的運用也較多，一起來學習吧！

· 各種道路標誌

 紅色圓形標誌

 禁止行人通行
 禁止大貨車通行

 禁止腳踏車通行
 禁止左轉

 方形標誌

 人行道

直行車道

 黑三角標誌

 村莊

有柵門鐵路平交道

 路面不平

 藍色圓形標誌

 直行和左轉

 行人專用

圓環

 綠色方形標誌

 路牌

 收費站

 服務區

 幹道先行

會車先行
 轉彎

 隧道

 堤壩路
 駝峰橋

 道路施工封閉

 錐形交通路標

 禁止人力車通行

解除限速

· 遊客指示牌

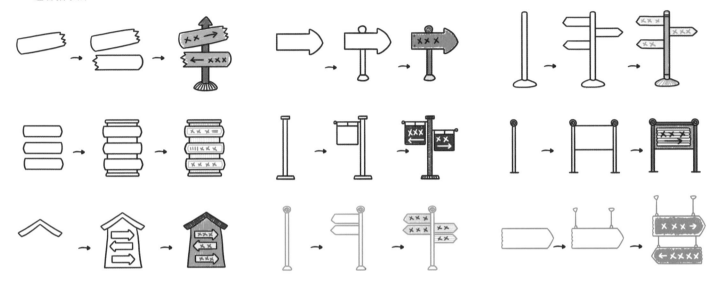

指示牌還有下面這些樣式哦！

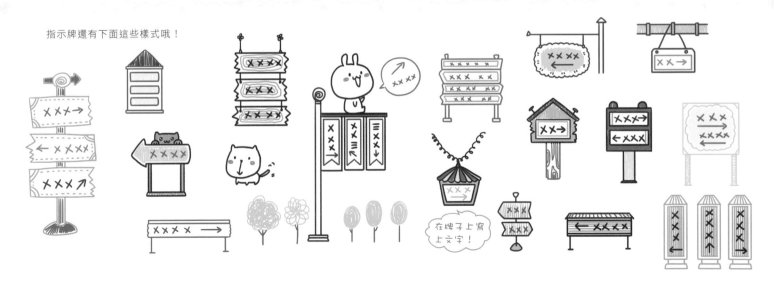

· 手繪地圖元素

自己動手畫一幅小地圖吧！

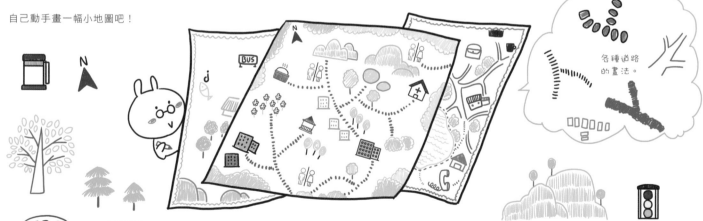

各種道路
的畫法。

・各種票據

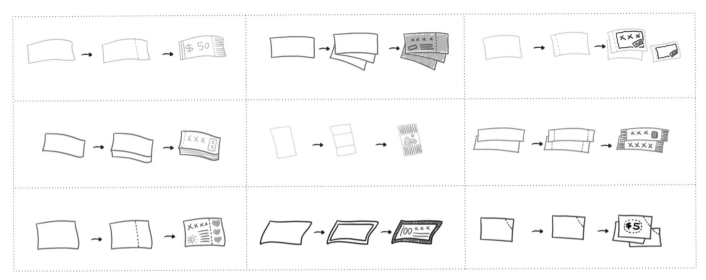

撕下的票據。

放票據的
小包。

各種金額
的發票。

醫院常見的放
票據的針台。

會員票

車票

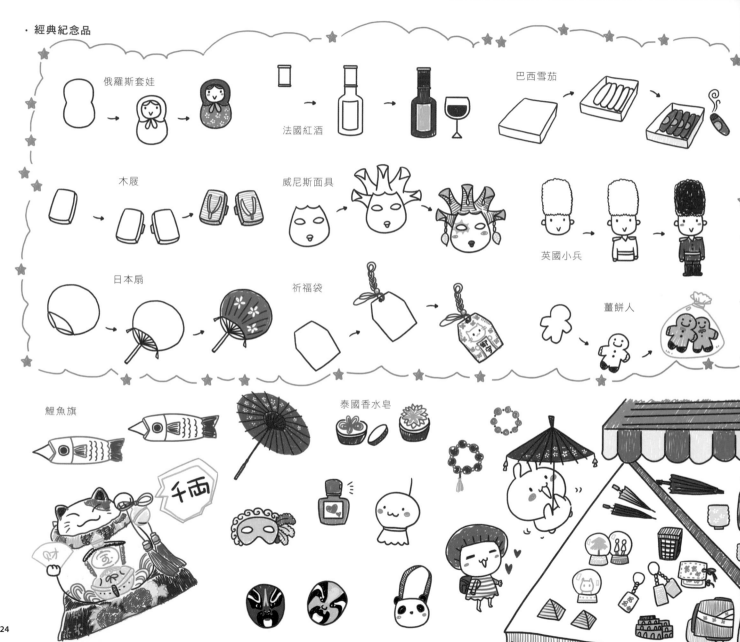

· 經典紀念品

俄羅斯套娃

法國紅酒

巴西雪茄

木屐

威尼斯面具

英國小兵

日本扇

祈福袋

薑餅人

鯉魚旗

泰國香水皂

千両

124

· 飯店相關元素

服務生

酒店

各種飯店房屋

餐盤
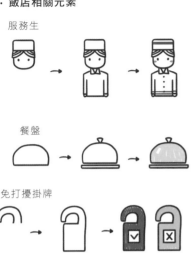

大餐

免打擾掛牌

床

餐桌　　　　　　　　　　　　浴缸

海上飯店　　　座談室

泳池

盆景

電話叫醒服務

手帳生活 “繪” 館——屬於自己的旅行拼貼繪本

　　運用貼紙，再結合彩色鋼珠筆，根據本章的教學，一起繪製一份屬於自己的旅行拼貼繪本，以此來紀念自己與小夥伴們一起經歷的美食與看過的美景吧！

結合美食章節畫出好吃的食物！

還有可愛的小旗幟花邊！

簡單的指示牌。

PART 7

媽咪寶貝美好時光

在這一章節裡大家能學會簡單地畫可愛的寶寶，在畫畫之
餘還能了解一些準媽媽的所有知識。在甜蜜的孕期，希望
大家也用手帳記錄下這段特別且幸福的時光吧！

畫嬰兒時會使用較多的圓形，嬰兒的體型姿態也是比較難畫的部分，先用鉛筆打好輪廓更容易畫好複雜的身體結構。

· **睡覺時的寶寶**

趴著睡的寶寶

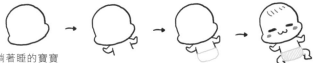

躺著睡的寶寶

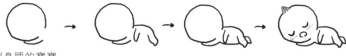

側身睡的寶寶

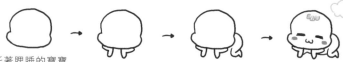

托著腮睡的寶寶

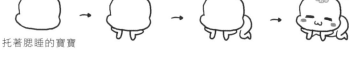

襁褓中睡的寶寶

撅嘴睡的寶寶

搖呀搖，搖到外婆橋～

寶寶睡覺的搖籃！

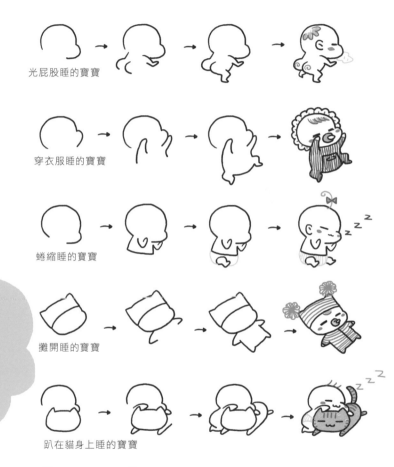

光屁股睡的寶寶

穿衣服睡的寶寶

蜷縮睡的寶寶

攤開睡的寶寶

趴在貓身上睡的寶寶

抱著貓睡的寶寶

· 玩耍時的寶寶

爬著玩的寶寶

坐著玩的寶寶

跪坐玩的寶寶

站著玩的寶寶

寶寶吃飯實在是太不
聽話了！！

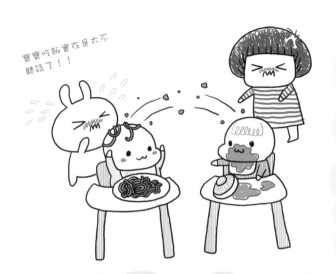

吃飯時的寶寶

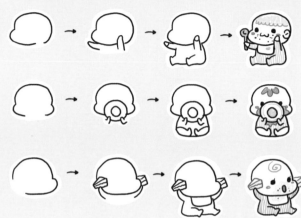

洗澡時的寶寶

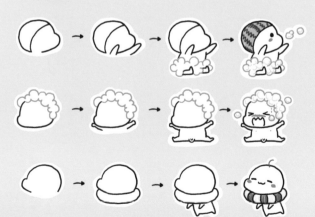

淘氣的寶寶～

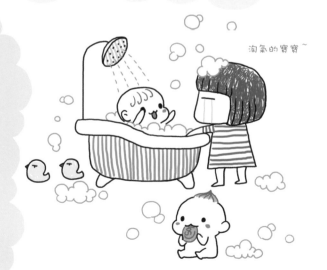

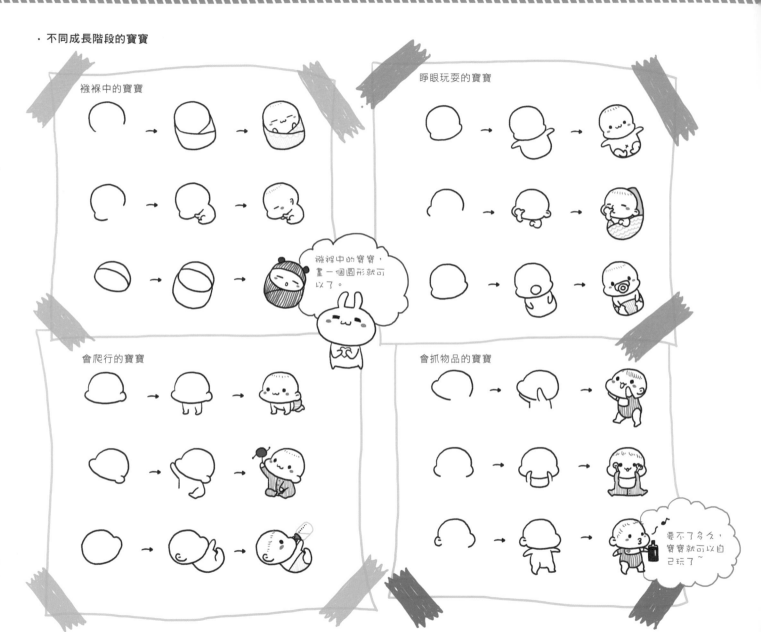

襁褓中的寶寶

睜眼玩耍的寶寶

會爬行的寶寶

會抓物品的寶寶

襁褓中的寶寶，畫一個圓形就可以了。

要不了多久，寶寶就可以自己玩了～

拍皮球的寶寶

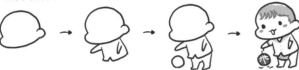

學會自己穿衣服的寶寶

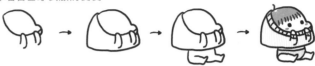

學會刷牙的寶寶

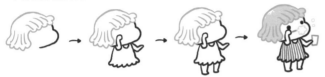

學習畫畫的寶寶

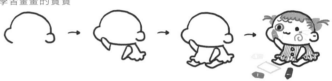

學會用小便桶的寶寶

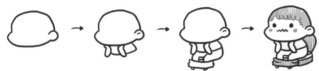

學習唱歌的寶寶

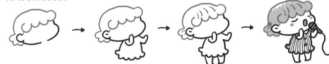

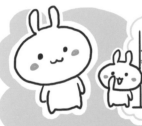

小孩子生長很快速，但不管孩子長到多大，在媽媽的眼中他們永遠都是個寶寶。

7.2 準媽媽的孕期日記

這一節裡有食物、人物動態和一些準媽媽孕期用品，用這些圖案讓孕期的手帳更豐富吧！

· 適合準媽媽的食物

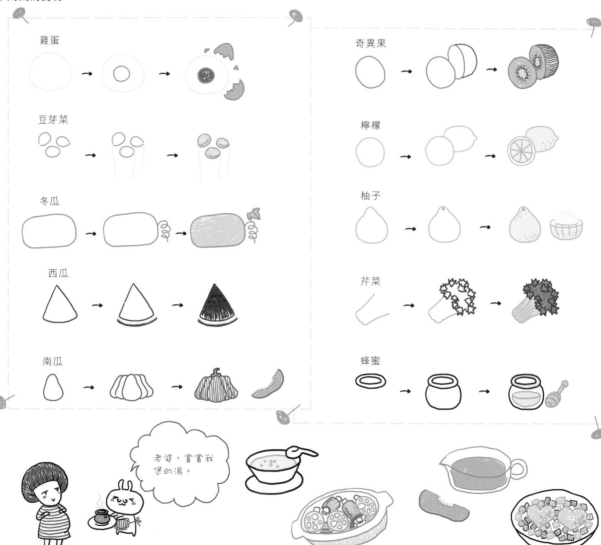

雞蛋

豆芽菜

冬瓜

西瓜

南瓜

奇異果

檸檬

柚子

芹菜

蜂蜜

老婆，嚐嚐我煲的湯。

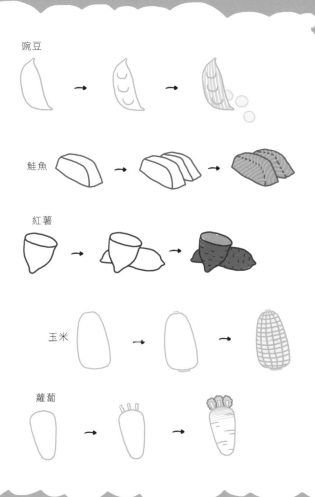

豌豆

鮭魚

紅薯

玉米

蘿蔔

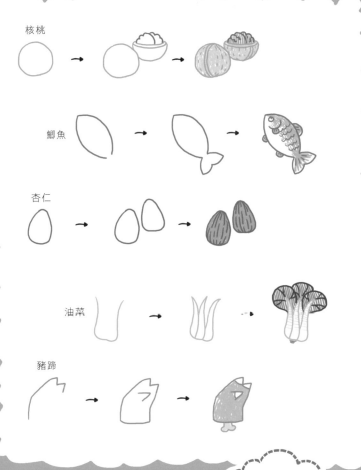

核桃

鯽魚

杏仁

油菜

豬蹄

孕期中的準媽媽要確保自己營養攝取均衡哦!

135

· 適合準媽媽的運動

瑜珈

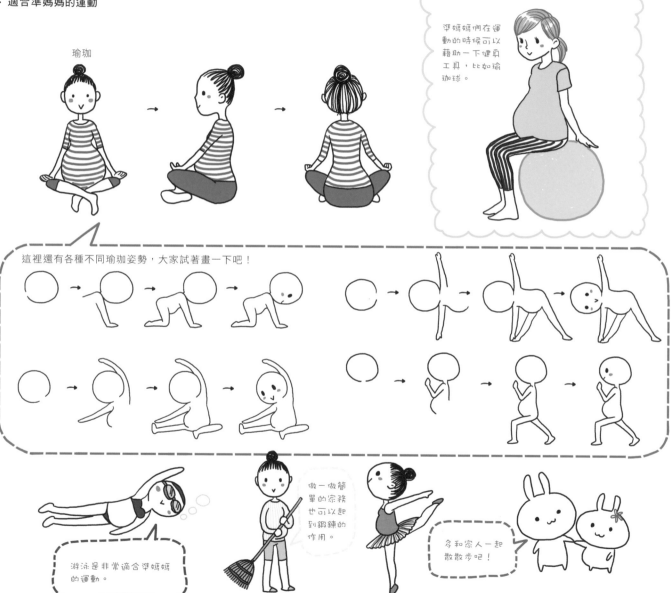

準媽媽們在運動的時候可以藉助一下健身工具，比如瑜珈球。

這裡還有各種不同瑜珈姿勢，大家試著畫一下吧！

游泳是非常適合準媽媽的運動。

做一做簡單的家務也可以起到鍛鍊的作用。

多和家人一起散散步吧！

· 準媽媽的待產包

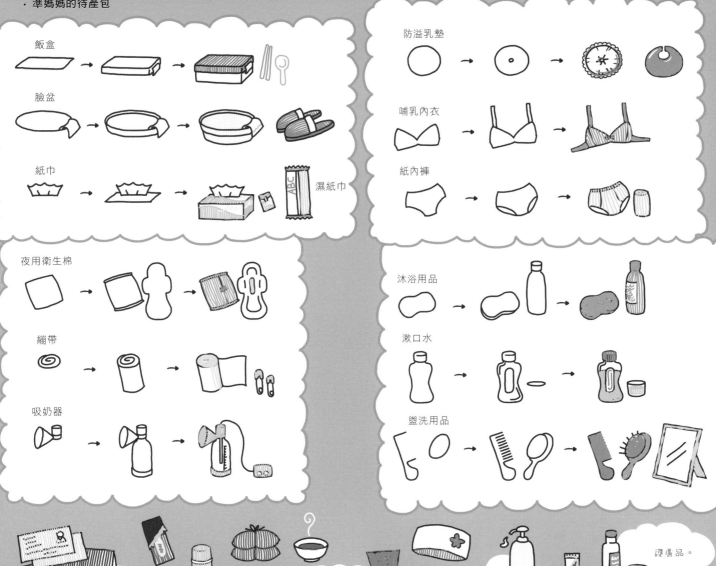

飯盒

臉盆

紙巾

濕紙巾

防溢乳墊

哺乳內衣

紙內褲

夜用衛生棉

繃帶

吸奶器

沐浴用品

漱口水

盥洗用品

各種證件要帶齊！

束腹褲。

妊娠紋修護霜。

護膚品。

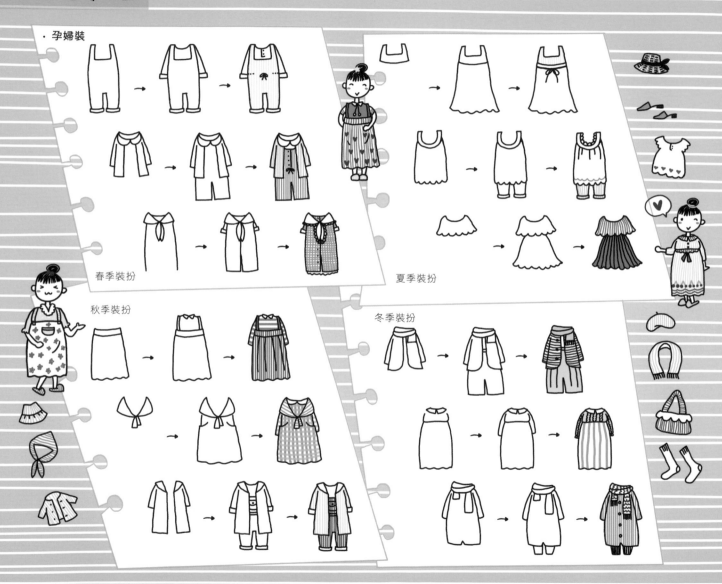

· 孕婦裝

春季裝扮

夏季裝扮

秋季裝扮

冬季裝扮

· 嬰兒裝

女嬰服裝

男嬰服裝

· 嬰兒玩具

手搖玩具

樂器玩具

木製玩具

益智玩具

還有一些比如像木馬、三輪車等的大型玩具，可以畫出寶寶玩耍時的場景哦！
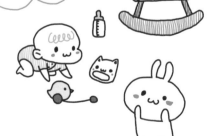

動手玩具

· 嬰兒用品

奶瓶和奶嘴

奶粉盒

紙尿褲

口水巾

洗頭防水帽

嬰兒枕頭

溫度計

羽絨包巾

嬰兒車

嬰兒餐桌

練習馬桶

嬰兒奶粉

熱奶器

學步車

手帳生活 "繪" 館——潮媽玩轉手帳表格

結合這一章的可愛圖案，試著做孕期媽媽的手帳日曆表格吧！記錄下要去做產檢的日期、身體的狀況和家人陪伴的幸福時光。

用印章來表現自己的情緒，加上可愛的寶寶貼紙，它們能使你的手帳更豐富哦！

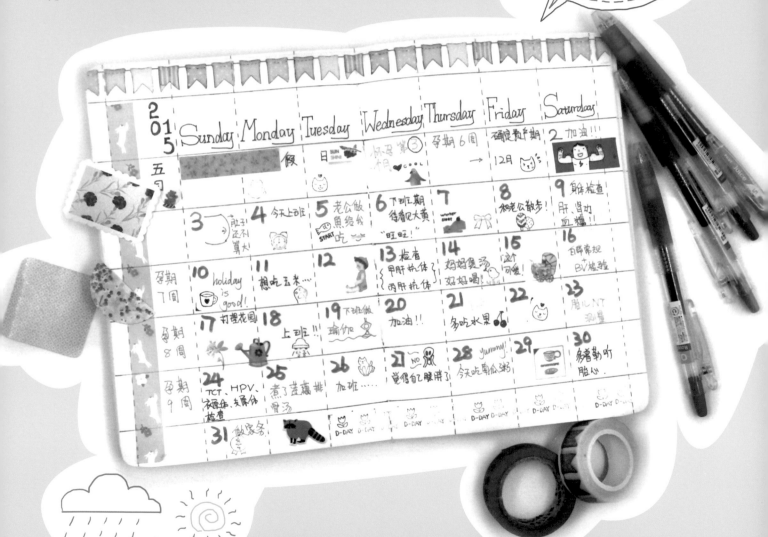

PART 8

療癒萌寵系列

現在寵物的種類越來越多，有了牠們的陪伴，我們可以感受到生活中更多的快樂。在開心的時候，牠們會與你一同感受美好；在悲傷的時候，牠們也會時刻伴你左右。在手帳中萌寵也經常入鏡，所以本章就教大家一些實用的小動物案例，一起來學習吧！

喵星人的可愛表情與千奇百怪的動作都可以運用到手帳中，讓我們化繁為簡，將它們一一表現出來吧！

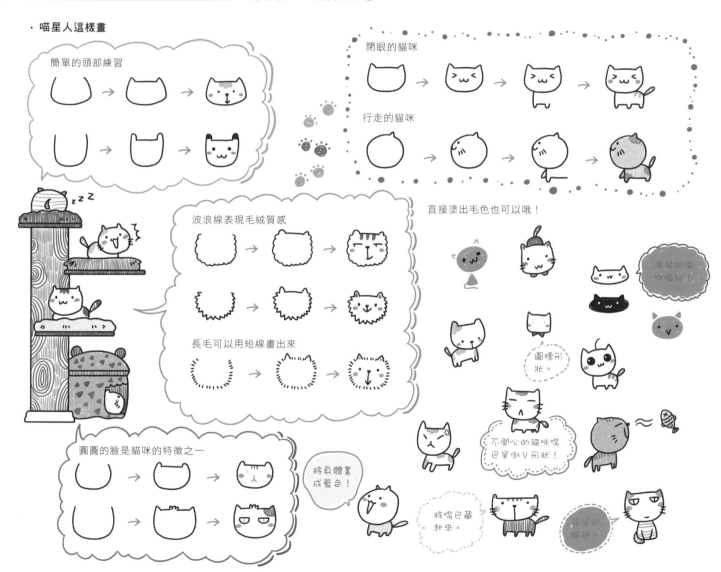

· 喵星人這樣畫

簡單的頭部練習

閉眼的貓咪

行走的貓咪

波浪線表現毛絨質感

直接塗出毛色也可以哦！

長毛可以用短線畫出來

圓圓的臉是貓咪的特徵之一

將身體畫成藍色！

將嘴巴藏起來。

不開心的貓咪嘴巴呈倒V形狀！

扁扁的貓咪嘴巴

圖標形狀。

驚訝的貓咪

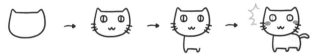

方塊貓咪

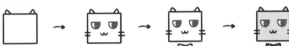

頭部與身體呈整體

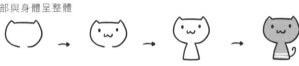

閉眼的貓咪

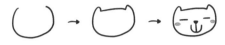

畫出小小蝴蝶結

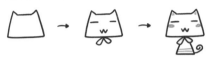

可以作圖標或者小註釋

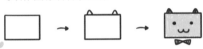

生氣啦！

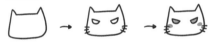

戴上鈴鐺

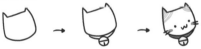

直接上色

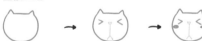

其他貓咪頭像

頭上繫上 Fighting 髮帶！

戴上帽子！

繫上領結

擬人化！

戴上小花！

· 貓咪品種全都在

伯曼貓

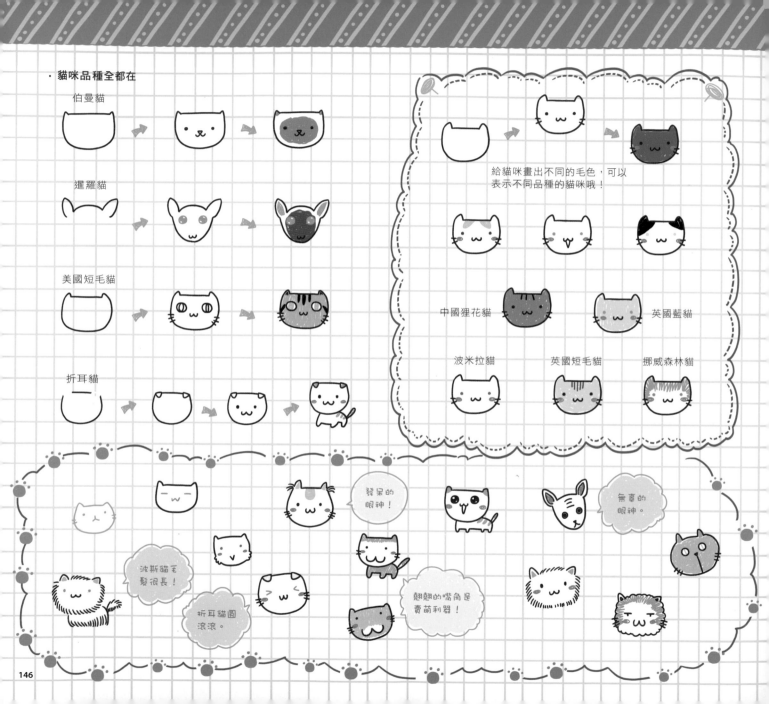

暹羅貓

美國短毛貓

折耳貓

給貓咪畫出不同的毛色，可以
表示不同品種的貓咪哦！

中國狸花貓　　　　　　　　　　　　英國藍貓

波米拉貓　　　英國短毛貓　　　挪威森林貓

發呆的
眼神！

無辜的
眼神。

波斯貓毛
髮很長！

折耳貓圓
滾滾。

翹翹的嘴角是
賣萌利器！

 → 揣手貓！

趴臥休息 → →

站起來了！ → →

睡著了！ → →

 → 糰子狀！

打哈欠！ → →

快樂玩耍 → →

伸懶腰！ → →

為眼睛直接上色。

穿上吊帶褲！

超級簡化的圖標形狀！

擬人化的貓咪側。

驚訝的貓咪眼睛變大。

圖標形狀！

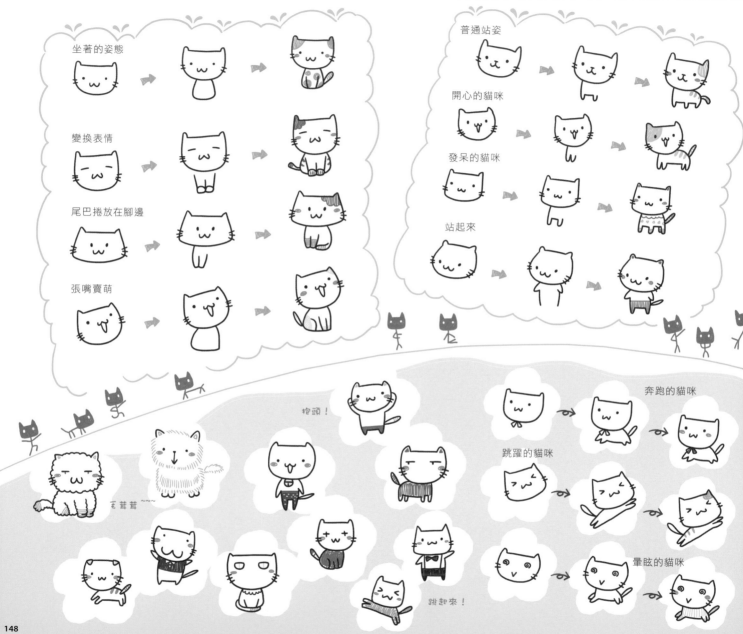

坐著的姿態

普通站姿

變換表情

開心的貓咪

尾巴捲放在腳邊

發呆的貓咪

張嘴賣萌

站起來

抱頭！

毛茸茸～～

跳起來！

奔跑的貓咪

跳躍的貓咪

暈眩的貓咪

148

· 不可思議的賣萌絕招

水汪汪的大眼睛

穿上衣服

揣手賣萌

仰頭

嘟嘟嘴

眯眼賣萌

專注的眼神

奔跑起來

秀恩愛！

害羞啦！

……

貓咪喜歡爬樹！

摸不著！

拜託

· 貓奴的購物清單

 貓砂

便便鏟子

貓砂盆

逗貓棒

貓窩

可愛的貓窩！

毛髮香波

貓糧

美味的貓糧。

磨爪子的毛毯

小鈴鐺配飾

貓砂屋

毛髮梳

貓咪藥丸

指甲專用剪

貓窩

樹貓窩

便便罐子

各種罐頭與貓糧

貓籠

食盆

150

8.2 汪星人傻傻惹人愛

練習了貓咪的畫法，接下來就該汪星人出場了，看看狗狗們與貓咪的不同之處吧！

· 狗狗的簡單畫法

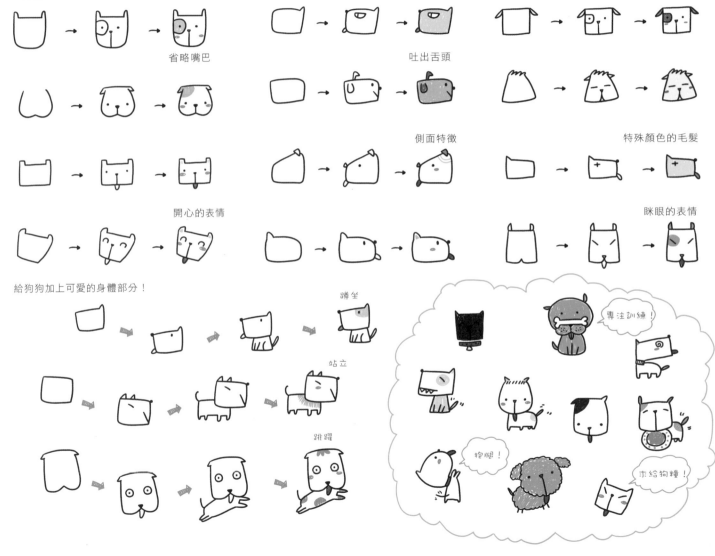

省略嘴巴

吐出舌頭

開心的表情

側面特徵

特殊顏色的毛髮

眯眼的表情

給狗狗加上可愛的身體部分！

蹲坐

站立

跳躍

專注訓練！

抱腿！

來給狗糧！

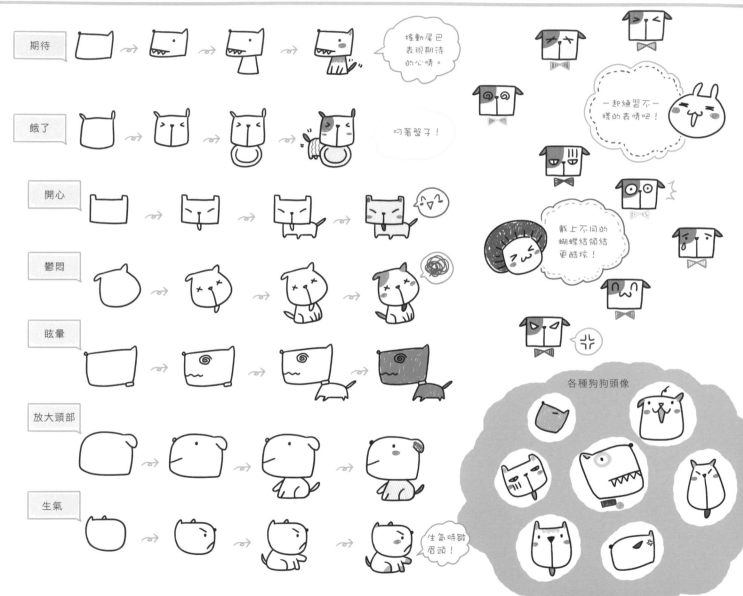

期待

餓了

開心

鬱悶

眩暈

放大頭部

生氣

搖動尾巴
表現期待
的心情。

叼著盤子！

一起練習不一
樣的表情吧！

戴上不同的
蝴蝶結領結
更酷炫！

生氣時皺
眉頭！

各種狗狗頭像

· 汪星人家族大集合

哈士奇

中華田園犬

貴賓犬

絲毛梗

法國狼犬

柯基犬

英國獵狐犬

鬥牛獒犬

吉娃娃

臘腸狗

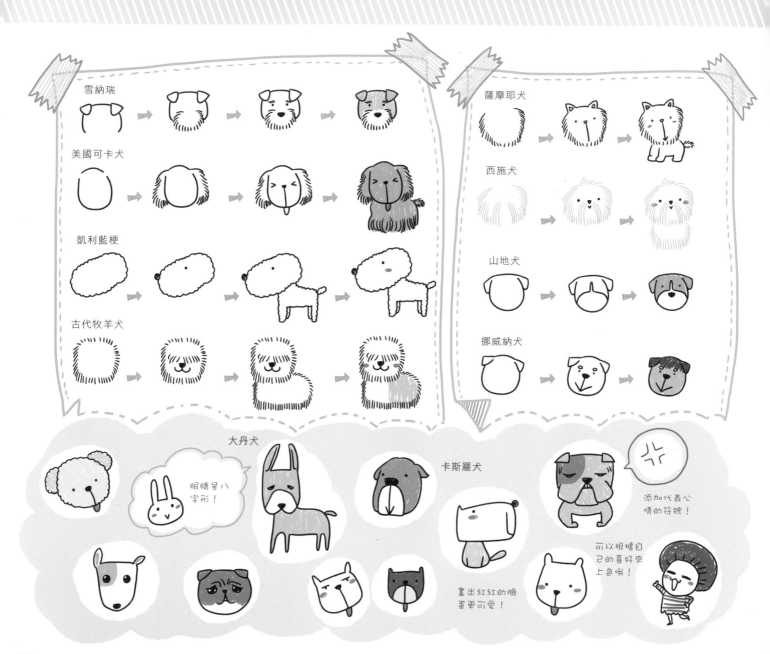

雪納瑞

美國可卡犬

凱利藍梗

古代牧羊犬

薩摩耶犬

西施犬

山地犬

挪威納犬

大丹犬

眼睛呈八字形！

卡斯羅犬

添加代表心情的符號！

可以根據自己的喜好來上色哦！

畫出紅紅的臉蛋更可愛！

・汪星人的招牌動作

奔跑

伸出爪子

坐著

汪!!

嗅東西

吐舌頭

鄙視的眼神

睡覺

軟綿綿的狗窩!

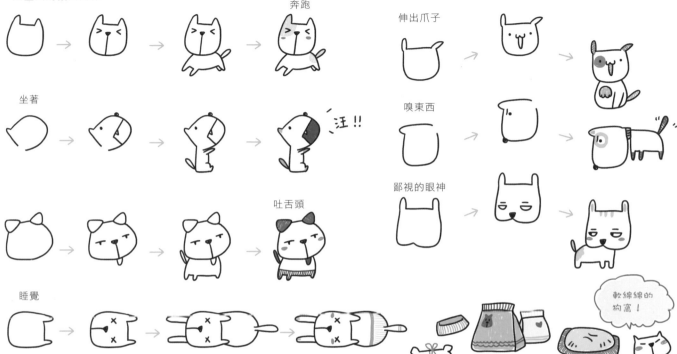

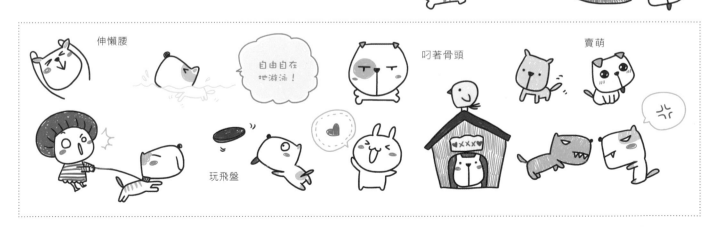

伸懶腰

自由自在地游泳!

叼著骨頭

賣萌

玩飛盤

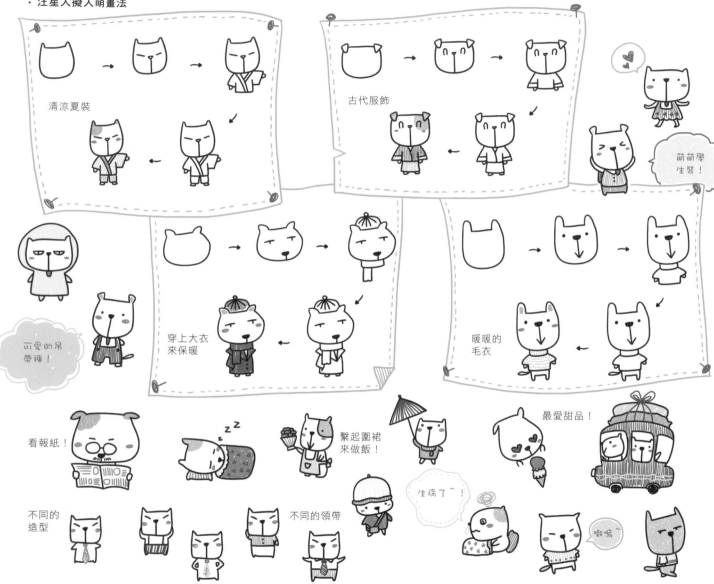

・汪星人擬人萌畫法

清涼夏裝

古代服飾

萌萌學生裝！

可愛的吊帶褲！

穿上大衣來保暖

暖暖的毛衣

看報紙！

ZZZ

繫起圍裙來做飯！

最愛甜品！

生病了~！

嗳嗚~

不同的造型

不同的領帶

8.3 可愛動物圖案大集合

生活中還會看到其他一些可愛的動物，有些比較凶猛的動物我們也可以將牠們變得超可愛！

· 萌萌的大身材小動物

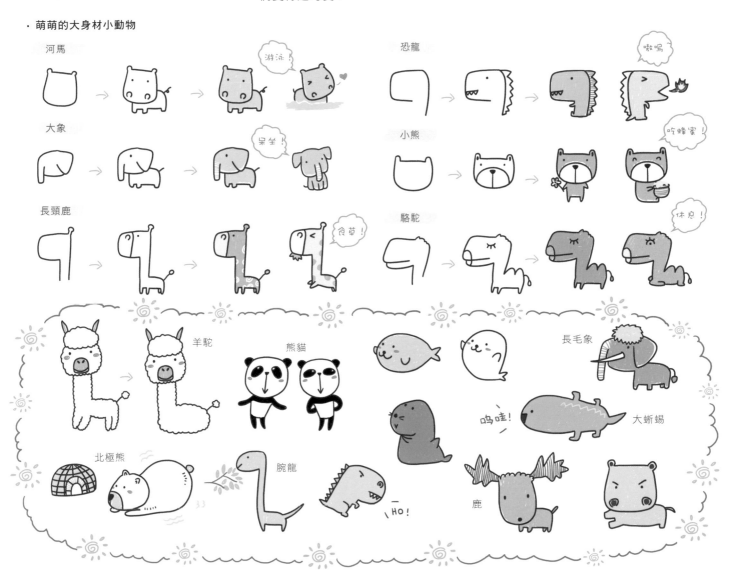

· 游來游去的小動物

三角形熱帶魚

不同的三角形魚類

橢圓形的魚類

小烏賊

小海馬　　彎彎的尾巴

水母　　圓圓的腦袋

海星

大鯨魚　　放大頭部

白帶魚

章魚　　　　　　　　　　　　　　　　海貝　　　　　鯨魚

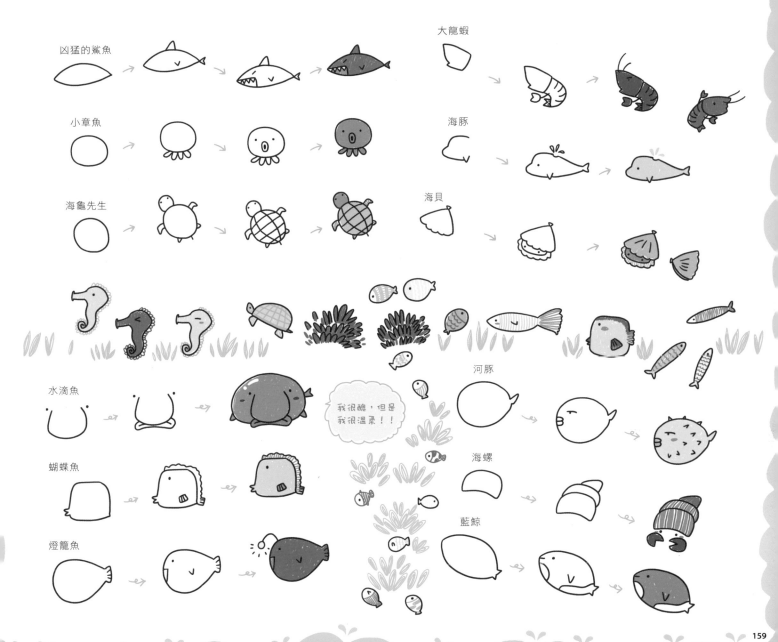

凶猛的鯊魚

大龍蝦

小章魚

海豚

海龜先生

海貝

水滴魚

河豚

我很醜，但是
我很溫柔！！

蝴蝶魚

海螺

燈籠魚

藍鯨

· 猛獸變得超可愛

狐狸

大灰狼

獵犬

大熊

獅子

金錢豹

黑豹

畫出尖尖的
犀牛角！

犀牛

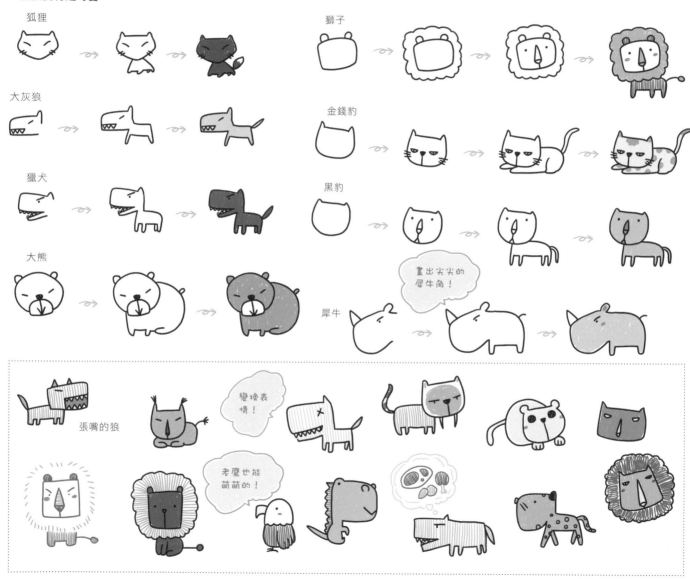

張嘴的狼

變換表情！

老虎也能萌萌的！

160

· 小小的昆蟲

金龜子

蜻蜓

瓢蟲

小蜜蜂

獨角仙

螳螂

蝸牛

蝴蝶

甲蟲

天牛

知了

毛毛蟲

搬玉米的小螞蟻。

嗡！

吱一！

高光可以表現光滑表面！

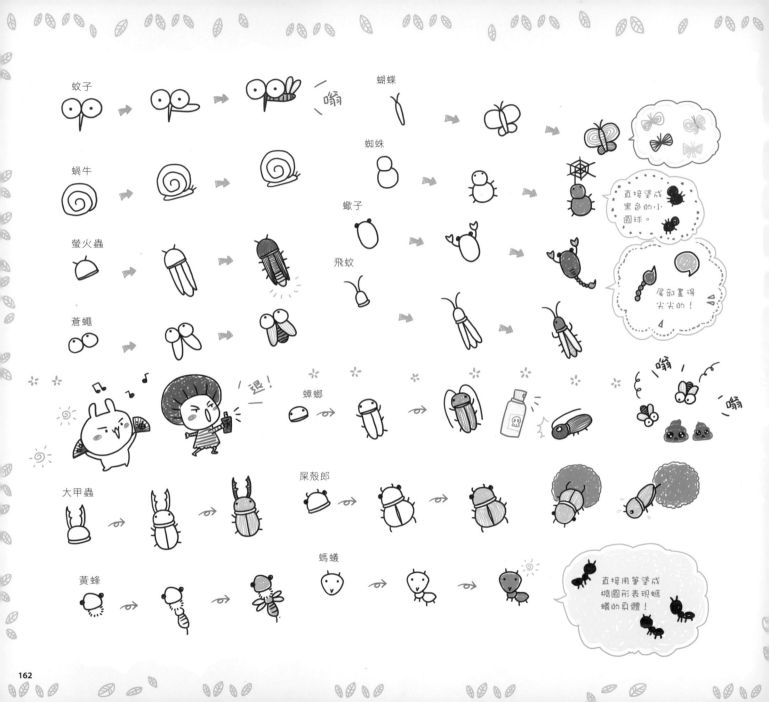

蚊子

蝴蝶

蝸牛

蜘蛛

蠍子

螢火蟲

飛蚊

蒼蠅

直接塗成黑色的小圓球。

尾部畫得尖尖的！

退！

蟑螂

大甲蟲

屎殼郎

黃蜂

螞蟻

直接用筆塗成橢圓形表現螞蟻的身體！

· 呆萌的爬行動物

烏龜

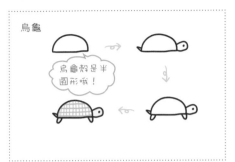

烏龜殼是半圓形哦！

蛇

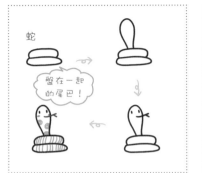

盤在一起的尾巴！

鱷魚

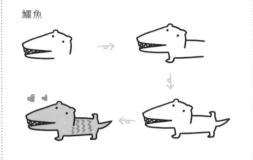

蜥蜴

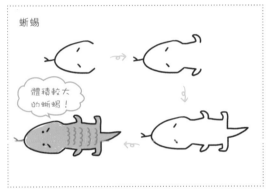

體積較大的蜥蜴！

變色龍

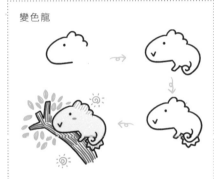

壁虎

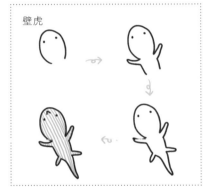

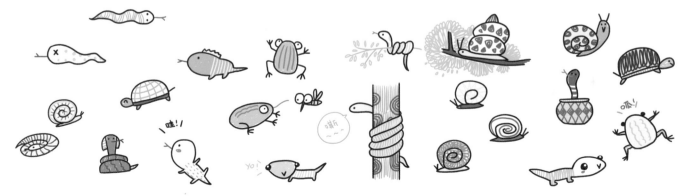

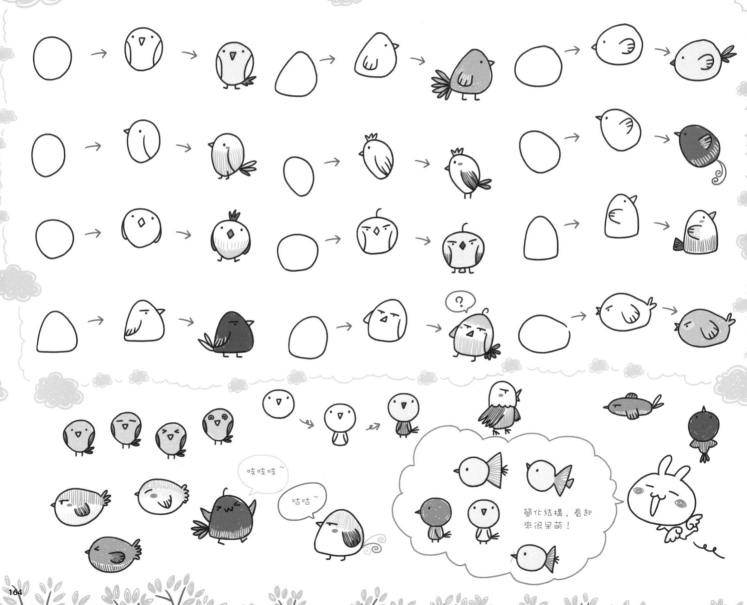

簡化結構，看起
來很呆萌！

吱吱吱~

咕咕~

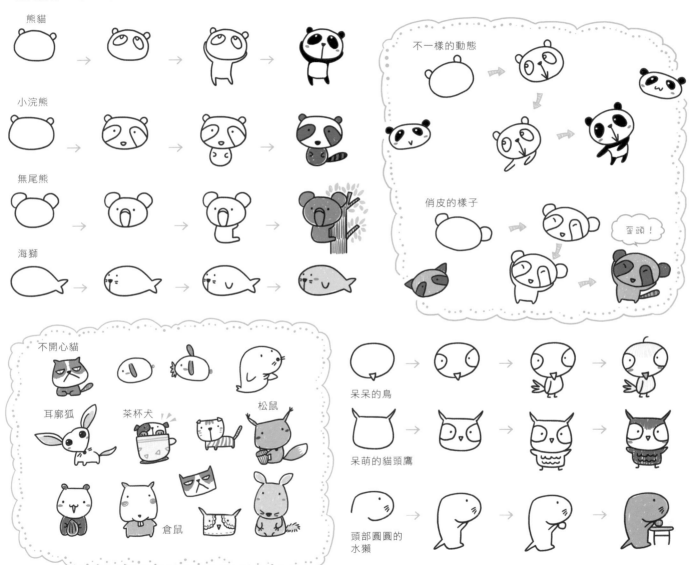

熊貓

小浣熊

無尾熊

海獅

不一樣的動態

俏皮的樣子

歪頭！

不開心貓

耳廓狐　茶杯犬　松鼠

倉鼠

呆呆的鳥

呆萌的貓頭鷹

頭部圓圓的
水獺

現在的橡皮章也變得越來越精緻可愛。不少人會收集一些中意的印章，並將它們運用到手帳中。大家不妨結合本章的內容，將寵物與印章結合起來，讓它變得更可愛吧！

將自家寵物的生活記錄在手帳中，可以讓手帳內容更加豐富！

印章用起來非常方便，能快速將圖案展現出來。

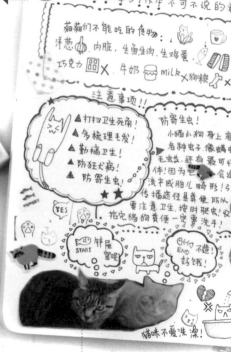

不同顏色的印泥，在紙上的效果也不一樣。

經典的揣手動作！

PART 9

種植之旅

植物是大自然給予我們的饋贈，無論是可愛的種子還是多彩的花兒，又或者是形態各異的葉片與婀娜多姿的枝枒，它們都是這個世界美好的點綴。在手帳中當然也少不了這些可愛的小植物，本章就一起來學習這類小圖案吧！

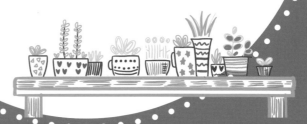

G.1 簡單的植物元素

植物一直都是漂亮的繪畫對象，我們可以用最簡單的方式去表現它們的美。

· 種類不同的葉片

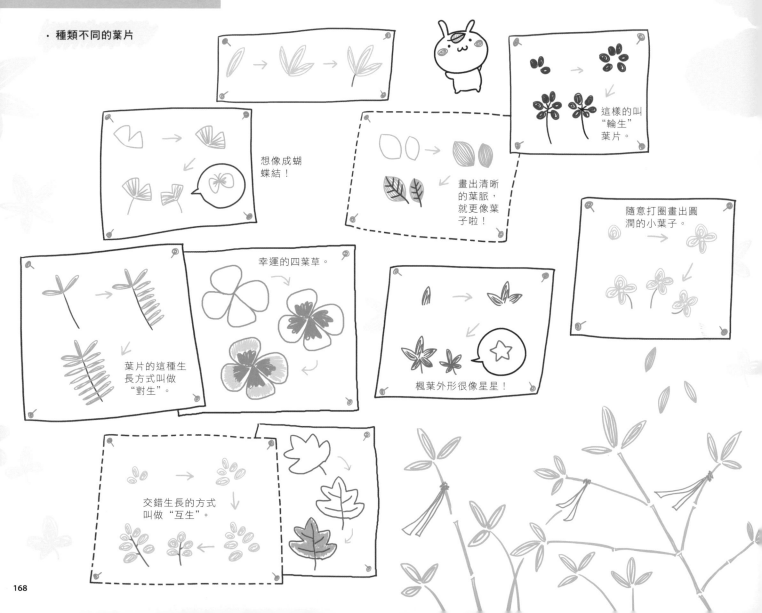

想像成蝴蝶結！

這樣的叫"輪生"葉片。

畫出清晰的葉脈，就更像葉子啦！

隨意打圈畫出圓潤的小葉子。

幸運的四葉草。

葉片的這種生長方式叫做"對生"。

楓葉外形很像星星！

交錯生長的方式叫做"互生"。

· 多種姿態的花兒

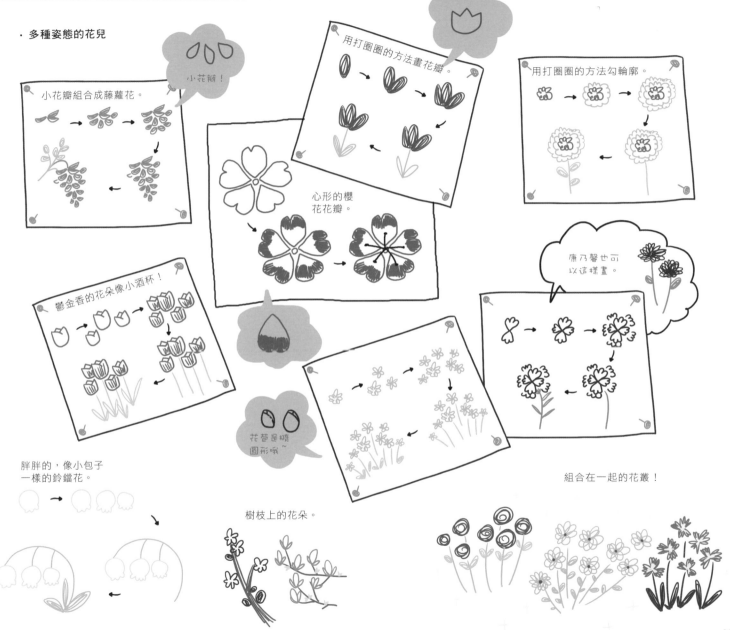

小花瓣組合成藤蘿花。

小花瓣！

用打圈圈的方法畫花瓣。

用打圈圈的方法勾輪廓。

心形的櫻花花瓣。

鬱金香的花朵像小酒杯！

康乃馨也可以這樣畫。

花蕾是橢圓形哦～

胖胖的，像小包子一樣的鈴鐺花。

樹枝上的花朵。

組合在一起的花叢！

· 植物的小果實

橡果
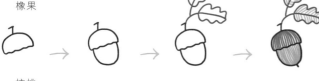

核桃
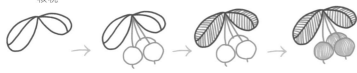

枇杷
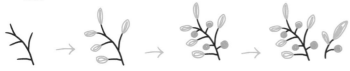

櫻桃
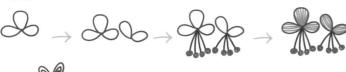

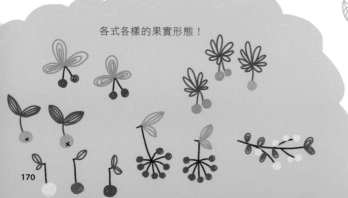

松果
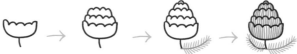

剝開的核桃

五角葉子
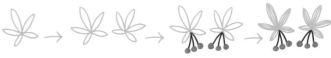

夏威夷果
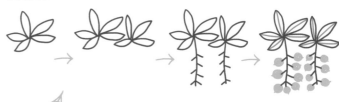

各式各樣的果實形態！

顏色也會有區別！

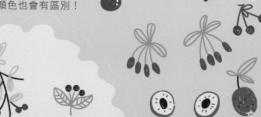

170

G.7 可愛的植物圖案大集合

練習了基本的葉片和小花的畫法之後，現在將它們組合起來，畫出整株可愛的植物吧！

· 室內小盆栽

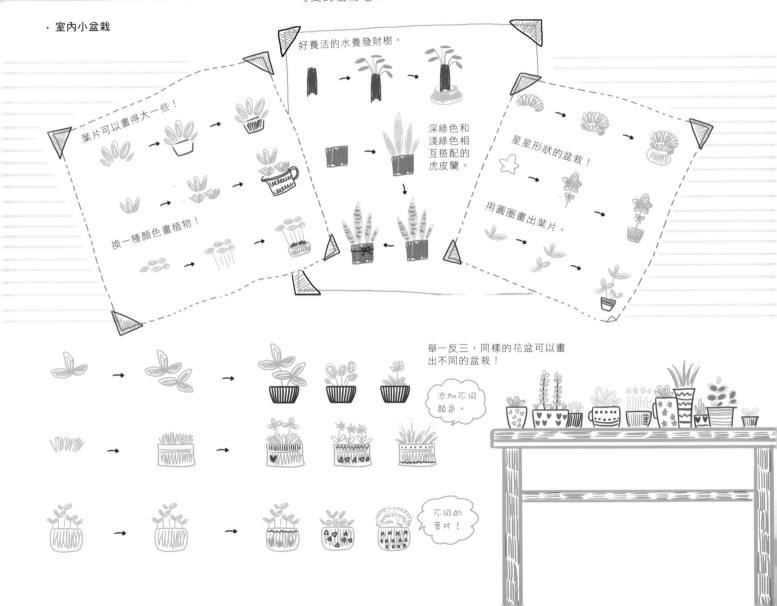

好養活的水養發財樹。

葉片可以畫得大一些！

深綠色和淺綠色相互搭配的虎皮蘭。

星星形狀的盆栽！

換一種顏色畫植物！

用圓圈畫出葉片。

舉一反三，同樣的花盆可以畫出不同的盆栽！

添加不同顏色。

不同的葉片！

杯子花盆

俯視角度看盆栽！

心形小葉子表現植物的可愛！

可以有一些留白
不塗色。

 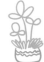

薰衣草插在花瓶
裡很好看！

開出小花！

還有各式不同的盆栽哦，也可以畫一些可愛的花盆與植物組合起來。

連續的筆觸
畫出葉片。

仙人球只畫一個比較單調
的話，可以再加一個！

根據自己的
喜好與不同
的花盆組合
起來！

花朵比較鮮
艷的話，花
盆配色可以
低調一些。

大圓套小
圓畫出銅
錢草。

· 迷人花束

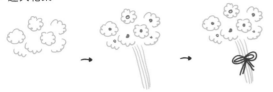

捆綁式花束。

不一定要將
包裝全部畫
出來。

將玫瑰花朵畫得
圓圓的更可愛！

包裝紙上加
上愛心。

用打圓圈的方式畫出花朵！

像蛋捲一樣的包裝！

淺藍色花瓣搭配深藍色花蕊。

花束的包裝可簡單也可複雜，大家
可以根據個人喜好進行搭配哦！

包裝上可以
畫上可愛的
圖案哦~

大家可以選擇較鮮亮的顏色畫出花朵！

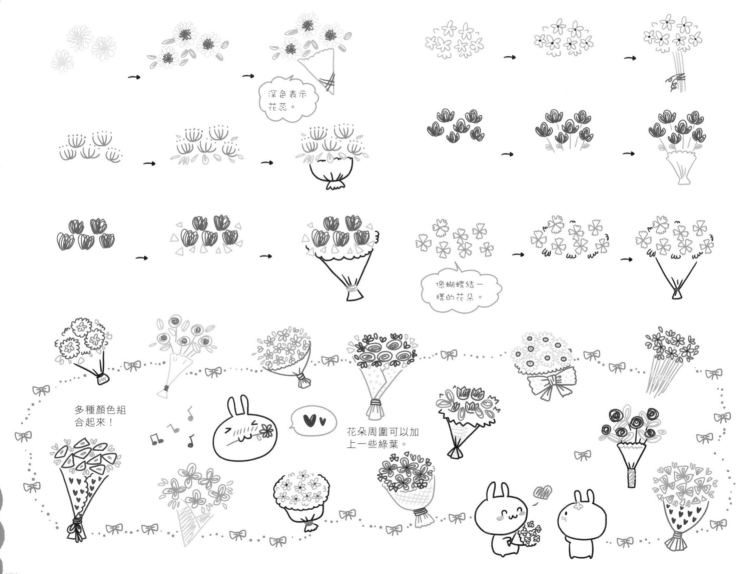

深色表示
花蕊。

像蝴蝶結一
樣的花朵。

多種顏色組
合起來！

花朵周圍可以加
上一些綠葉。

· 藤蔓植物

鴨掌形的爬牆虎。

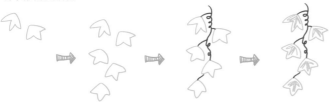

桃心形狀的葉片。

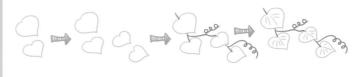

葉片輪廓畫出鋸齒狀。

也可以先畫出藤蔓再加上葉片。

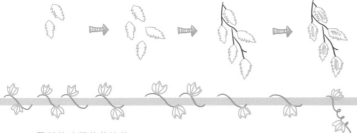

圓形葉片類藤蔓植物。

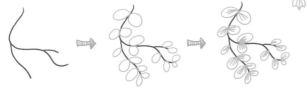

用藤蔓植物做成各式各樣的花邊。

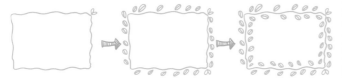

開出小花啦～！

藤蔓植物還可以
纏繞在樹枝上！

吊蘭可以掛
在室內。

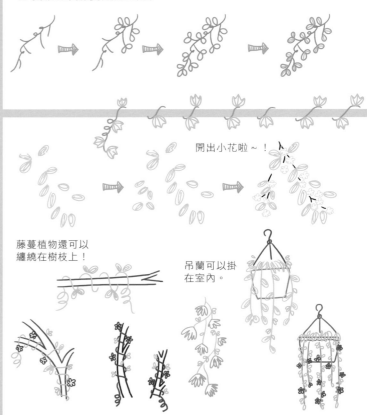

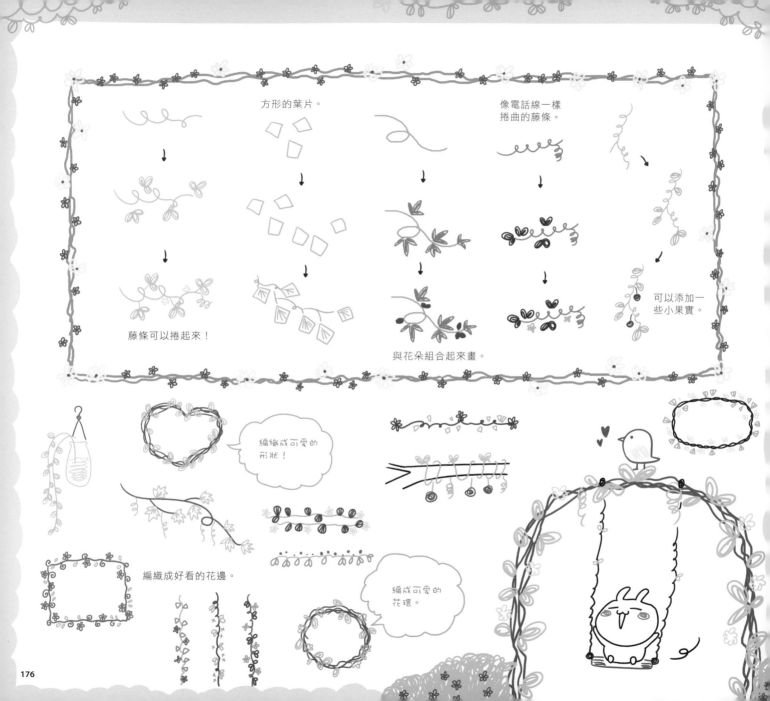

方形的葉片。

像電話線一樣捲曲的藤條。

藤條可以捲起來！

與花朵組合起來畫。

可以添加一些小果實。

編織成可愛的形狀！

編織成好看的花邊。

編成可愛的花環。

· 多肉植物館

熊童子

星美人

虹之玉

黃麗
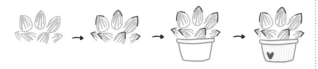

鹿角海棠
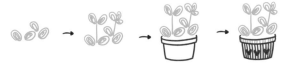

碧光環
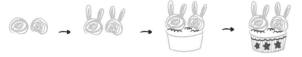

乙女心
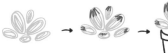

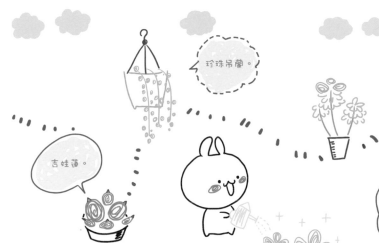

吉娃蓮。

珍珠吊蘭。

使用橙色為白鳳勾外輪廓。

龍鱗。

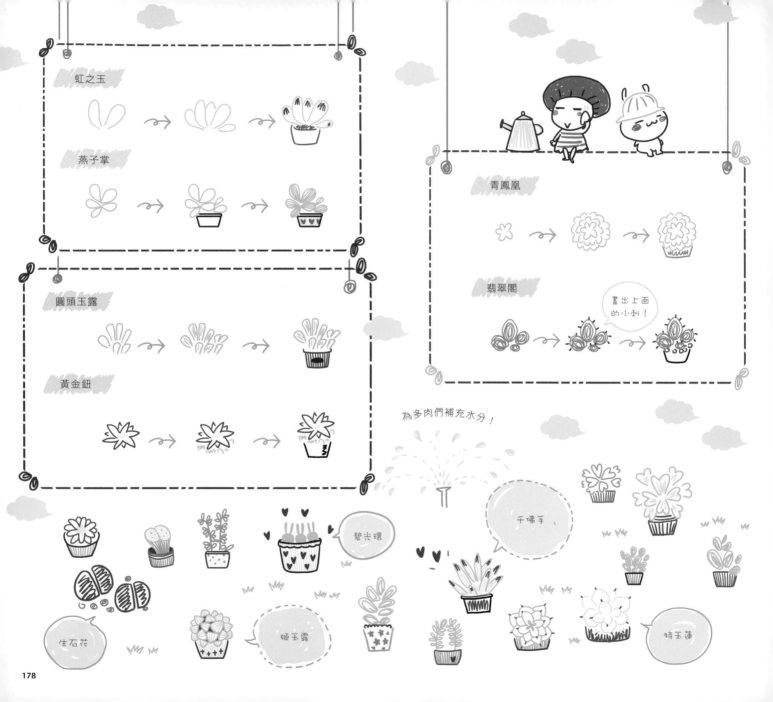

虹之玉

燕子掌

圓頭玉露

黃金鈕

青鳳凰

翡翠閣

畫出上面的小刺！

為多肉們補充水分！

碧光環

千佛手

生石花

姬玉露

特玉蓮

9.3 豐富的種植生活

"種植"充滿了樂趣,親手種下一粒種子,看到植物們發芽並長大,總會有一種成就感。將這些令人難忘的日子也記錄到手帳中,豐富我們的回憶吧!

· 精緻花器工具

圓頭鐵鏟

小釘耙

尖頭鏟

各式各樣的水壺!

種植的時候可以戴上手套防止受傷哦!

市場上有很多形狀不同的花盆可供選擇。

水壺種類多多,選擇自己喜歡的類型吧!

還有很多其他不同類型的種植工具，也都有非常大的用處哦！

水壺

殺蟲劑

噴壺

營養泥土

筒形鏟

泥土箱

雨鞋

其他款式的雨鞋

底部有釘的雨鞋

雨衣也不可缺少！

可以夾蟲子的鑷子！

營養土顆粒

不同款式的柵欄，可以保護種植區域不被小動物破壞哦！

修剪枝條的剪刀

· 家庭菜園

與柵欄組合的菜園

環形柵欄

種出可愛的白蘿蔔！

豎著播種

雙重柵欄保護蔬菜！

圈成圓形的菜園

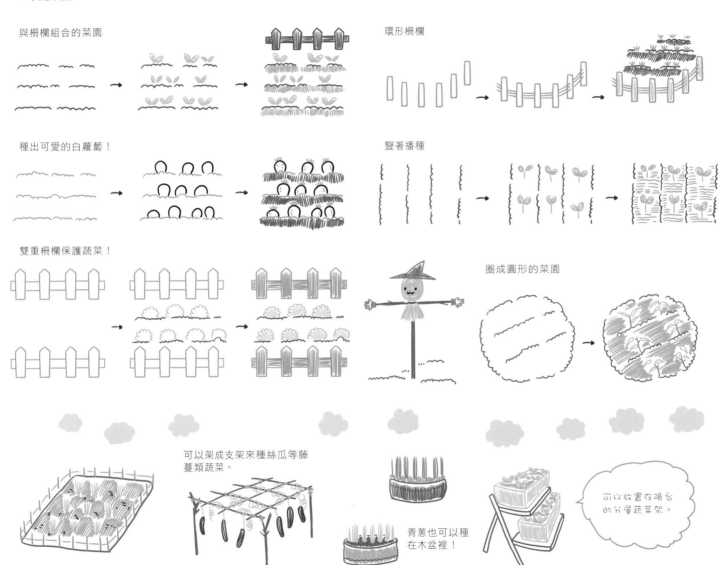

可以架成支架來種絲瓜等藤蔓類蔬菜。

青蔥也可以種在木盆裡！

可以放置在陽台的分層蔬菜架。

還可以準備一些其他用具來幫助種植，讓蔬菜更加健康地成長！

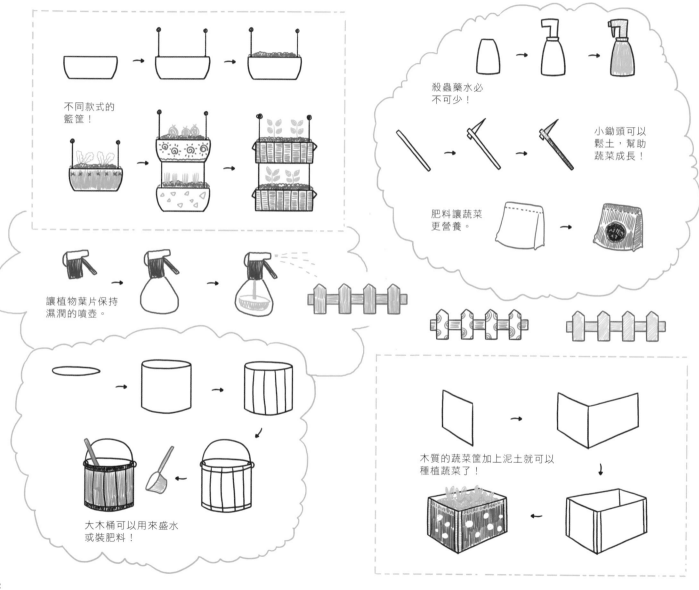

不同款式的
籃筐！

殺蟲藥水必
不可少！

小鋤頭可以
鬆土，幫助
蔬菜成長！

肥料讓蔬菜
更營養。

讓植物葉片保持
濕潤的噴壺。

大木桶可以用來盛水
或裝肥料！

木質的蔬菜筐加上泥土就可以
種植蔬菜了！

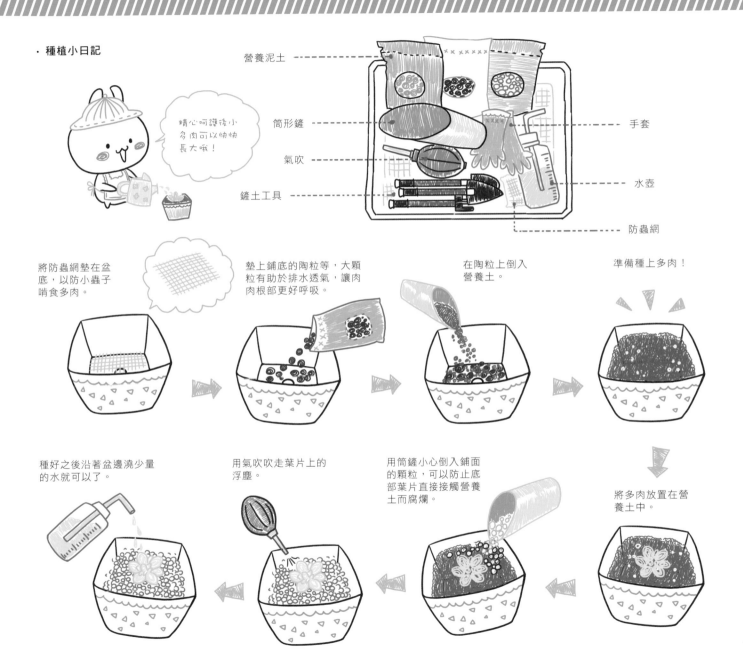

· 種植小日記

營養泥土

筒形鏟

氣吹

鏟土工具

手套

水壺

防蟲網

精心呵護後小多肉可以快快長大哦！

將防蟲網墊在盆底，以防小蟲子啃食多肉。

墊上鋪底的陶粒等，大顆粒有助於排水透氣，讓肉肉根部更好呼吸。

在陶粒上倒入營養土。

準備種上多肉！

將多肉放置在營養土中。

用筒鏟小心倒入鋪面的顆粒，可以防止底部葉片直接接觸營養土而腐爛。

用氣吹吹走葉片上的浮塵。

種好之後沿著盆邊澆少量的水就可以了。

· 我的花園生活

小木桌　小木櫃　可愛的小茶几

矮桌旁邊可以掛上吊蘭哦～　牆上可以掛上有植物的籃筐。

與工具搭配起來！　雙層植物筐

花籃可以組合在一起。　陽台也適合種植哦～

編織成可愛的形狀！

窗台上也可以種植花朵。

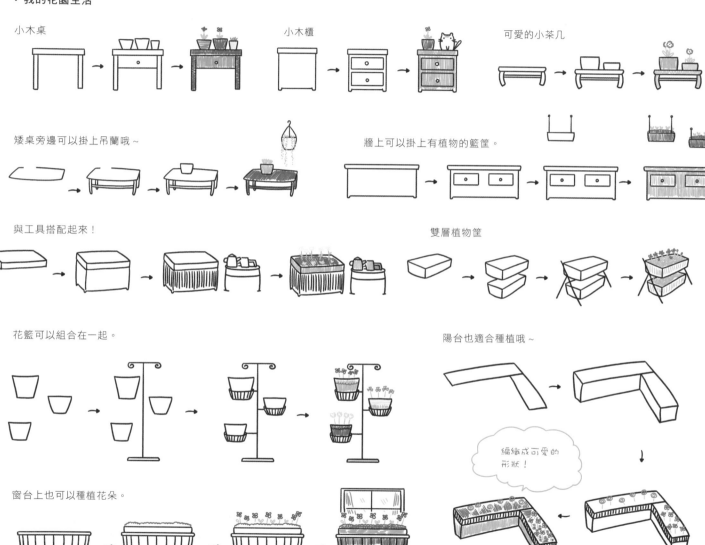

舒適的陽台上也可以擺放植物來裝飾。

室內書桌上的植物

不同大小的花盆組合可以放置在戶外。

加上不一樣
的籃筐。

雨傘與植物組合的角落

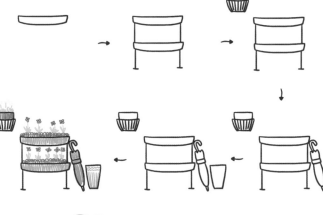

畫出可愛
的花盆。

給窗簾畫上自己
喜歡的花紋！

窗台上的花朵

手帳中也可以貼上平時搜集到的花朵，當它們水分蒸發之後是手帳裡不錯的裝飾物哦！再與文字搭配，看起來是不是非常地小清新呢！

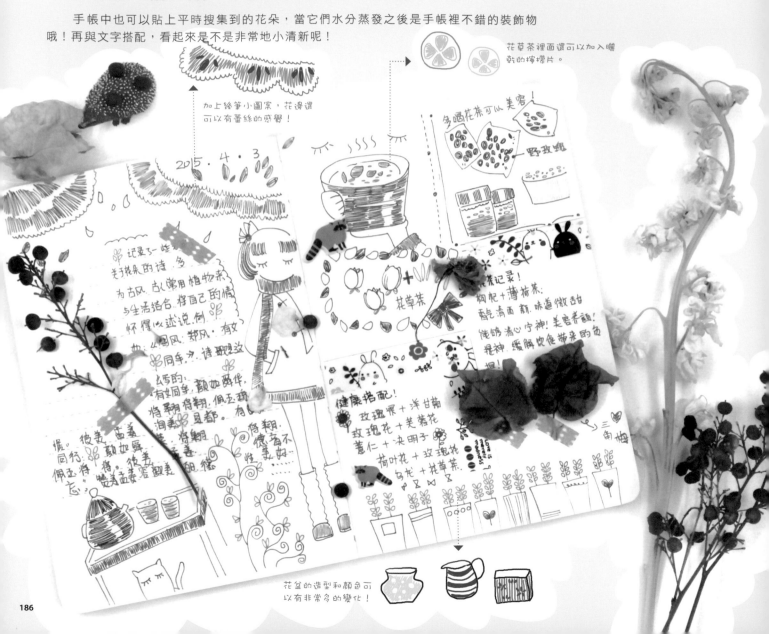

花草茶裡面還可以加入曬乾的檸檬片。

加上絲筆小圖案，花邊還可以有蕾絲的感覺！

2015·4·3

花盆的造型和顏色可以有非常多的變化！

PART 10

其他圖案集

在前面的章節我們學習的都是帶有主題的圖例，生活中我們
還會遇到一些適合記錄手帳的其他元素，它們同樣非常有趣，
並有很大的使用空間。接下來會教大家一些有關於節慶、卡
片、星座等圖案的繪製技巧，希望可以幫助大家做出更理想
的手帳。

\ Pia！Bong！/

\ 哇！/

\ 吗哇！/

10.1 四季的腳步

生活的腳步隨著四季的交替而不斷前進，不同的季節有不同的事，你也會發現其中不同的驚喜，當然在這一過程中我們也會發現許多可以使用到手帳中的元素。

· 春的元素

枝柳

燕子

燕窩

櫻花

植樹

風箏

新芽

入學

發芽的樹

播種

油菜花

油菜花田

歡迎会
ㄨㄨㄨ年ㄨ△時
△△ ㄨㄨ地點

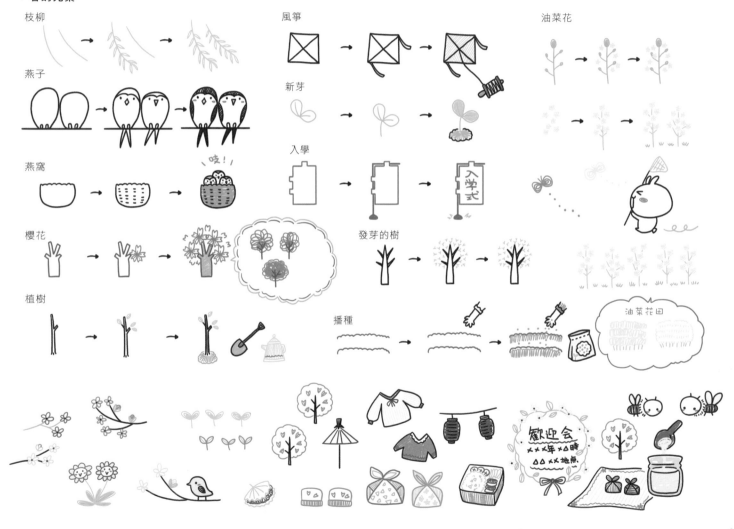

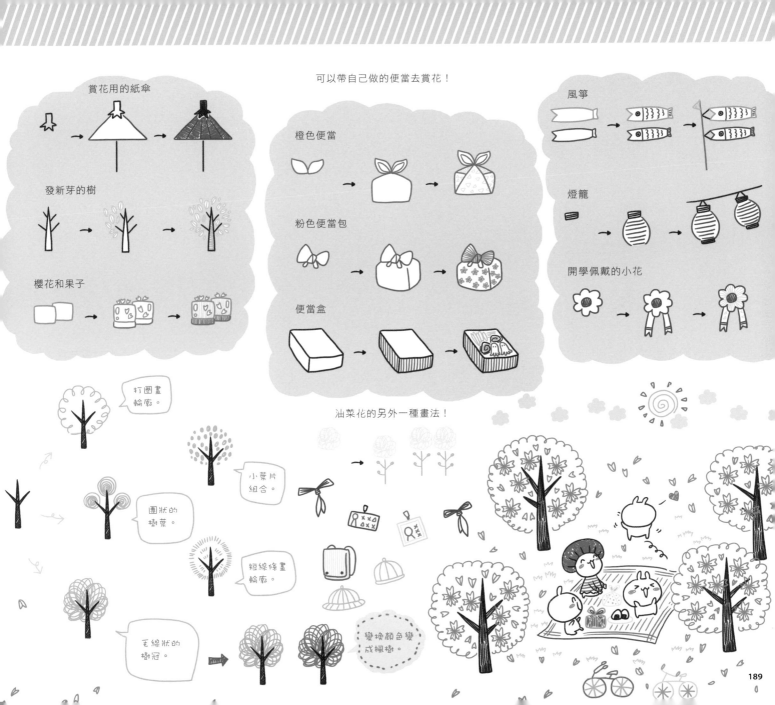

賞花用的紙傘

發新芽的樹

櫻花和果子

可以帶自己做的便當去賞花！

橙色便當

粉色便當包

便當盒

風箏

燈籠

開學佩戴的小花

打圈畫輪廓。

小葉片組合。

團狀的樹葉。

短線條畫輪廓。

毛線狀的樹冠。

變換顏色變成楓樹。

油菜化的另外一種畫法！

· 夏的元素

教學樓

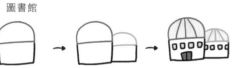

畢業用的小花

運動服

圖書館

博士帽

背包

體育館

通訊錄

夏天的刨冰

防蚊蟲的蚊香

晴天娃娃

放晴吧！

雨傘

沙灘上的遮陽傘

垂釣

小船

裝沙子的桶

夏日 BBQ！

沙灘上的沙堆

190

小吃店

撈金魚的店

烤魷魚

夏日冰店

捕金魚

小蝌蚪

夾腳拖

風鈴

寫上心願掛在枝頭。

捉蝴蝶　泳裝！　水手服

刨冰機
好吃的刨冰！

水桶
\灑水/

191

· 秋的元素

楓樹

烤秋刀魚 \cici/

蘑菇

有毒！

杏鮑菇根部很長

橄欖

做成橄欖油。

稻穀

堆起來！

地瓜

一袋烤地瓜！

麥田　穀舍

落葉的樹枝

稻草人 起風了

栗子飯

夕陽 Bye!

即食

柿子

用枯葉做成卡片 書籤

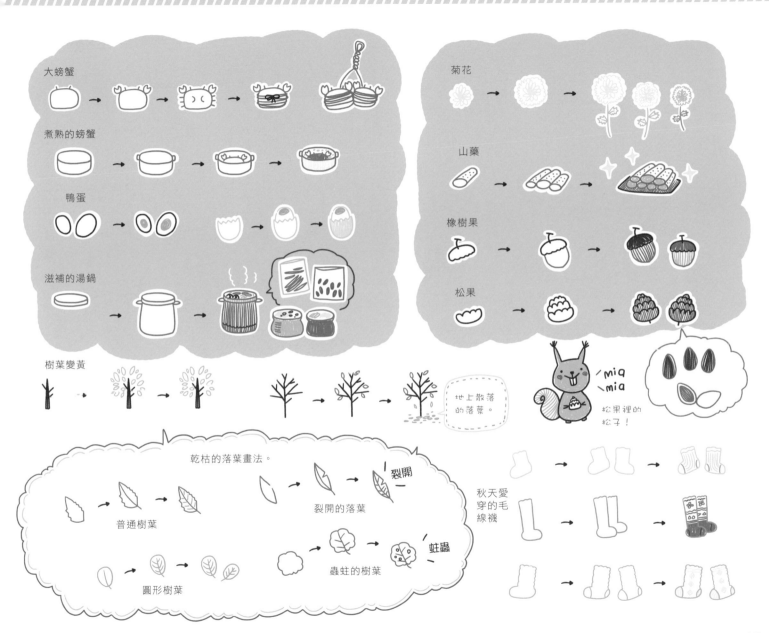

大螃蟹

煮熟的螃蟹

鴨蛋

滋補的湯鍋

菊花

山藥

橡樹果

松果

樹葉變黃

地上散落的落葉。

mia mia

松果裡的松子！

乾枯的落葉畫法。

普通樹葉

圓形樹葉

裂開

裂開的落葉

蛀蟲

蟲蛀的樹葉

秋天愛穿的毛線襪

· 冬的元素

雪人

胡蘿蔔鼻子！

熱啤酒

cheers

圍巾

鏡餅

毛線帽

蛤蜊湯

鮮美！

棉襖

年糕湯

燒酒 冬天喜歡喝暖呼呼的熱茶。

熱敷袋

路邊的烤肉串

燉鍋

電熱毯

 可以充電的暖手寶

滑雪板

各種滑雪的姿勢。

旋轉跳躍。

滑板

手套

雪中小屋
屋頂圓圓的。

企鵝

毛線球

熱敷袋

毛線球筐

溫度計

-0
-10
-20

雪花

防感冒的薑湯

臘梅樹

暖手爐

大毛衣

耳罩

海棠

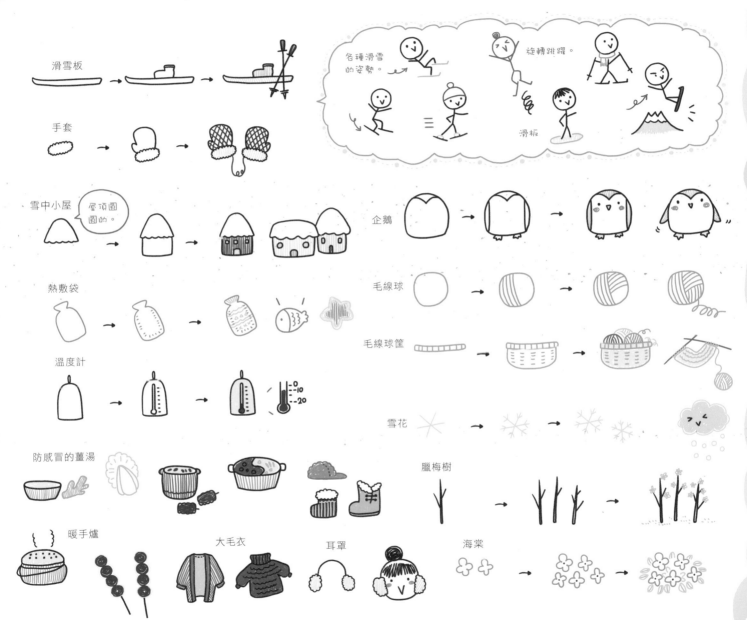

10.2 美好佳節元素

國內外都有很多傳統的節日，如闔家團圓的中秋節、浪漫溫馨的情人節，還有神秘恐怖的萬聖節⋯⋯這些元素都值得記錄在手帳裡。

· 闔家團圓中秋節

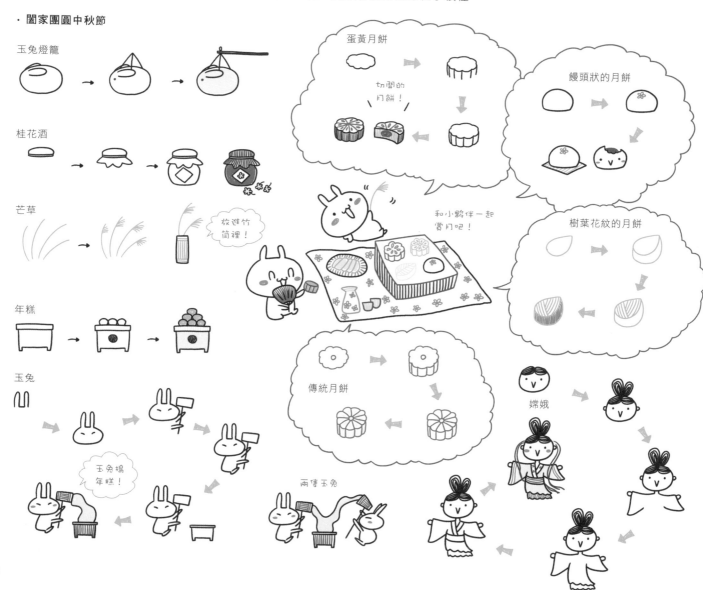

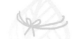

・熱熱鬧鬧端午節

艾草

掛起來的乾艾草

剝開的粽子

粽子

擬人的粽子

驅蟲的草

掛起來的粽子

八寶飯

三角形粽子

雄黃酒

桑葚

小黃魚

茶水

糕點

綠豆糕

各種堅果

鹹蛋

春捲

龍舟

通常甜粽
是蘸著糖
水吃~

· 紅燈高掛過春節

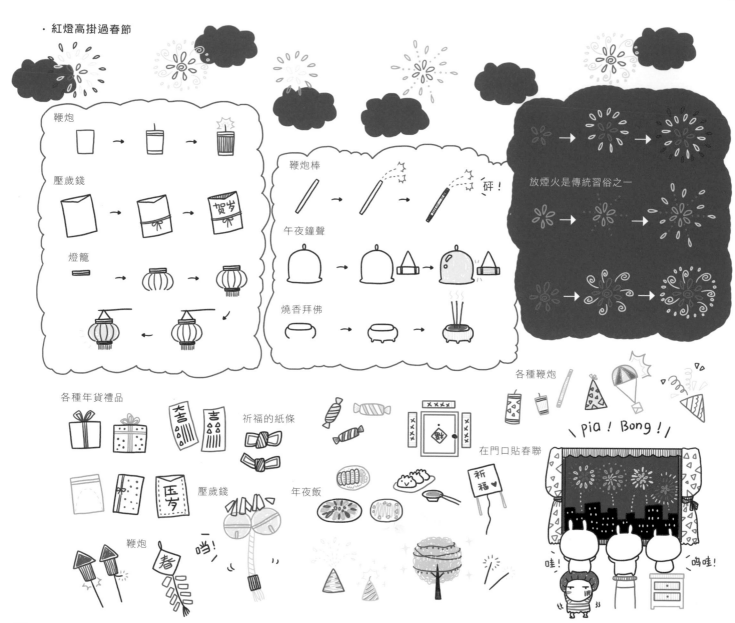

鞭炮

壓歲錢

燈籠

鞭炮棒

午夜鐘聲

燒香拜佛

砰！

放煙火是傳統習俗之一

各種年貨禮品

大吉 吉

祈福的紙條

各種鞭炮

\pia！Bong！/

在門口貼春聯

祈福♥

壓歲錢

压岁

年夜飯

鞭炮

春

哟！

哇！

嗚哇！

· 父親母親的節日

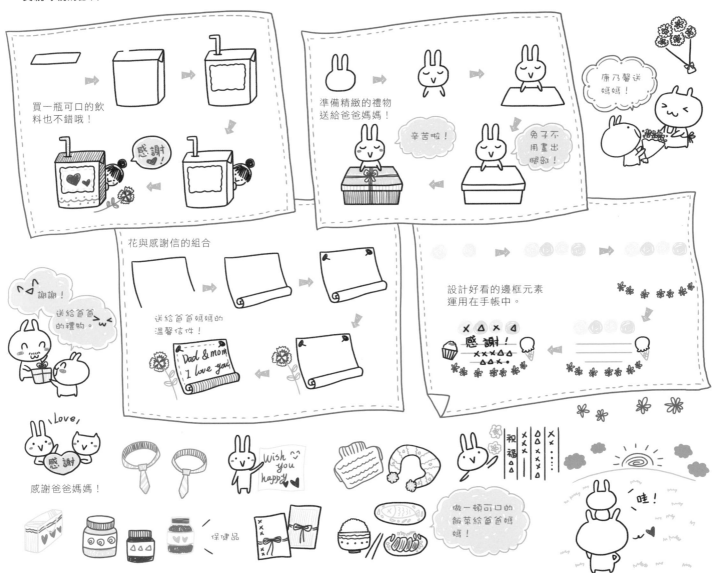

買一瓶可口的飲料也不錯哦!

感謝!

準備精緻的禮物送給爸爸媽媽!

辛苦啦!

免子不用畫出腿部!

康乃馨送媽媽!

花與感謝信的組合

設計好看的邊框元素運用在手帳中。

感謝!

謝謝!

送給爸爸的禮物。

送給爸爸媽媽的溫馨信件!

Dad & mom
I love you!

Love,
感謝

感謝爸爸媽媽!

wish
you
happy

祝福

保健品

做一頓可口的飯菜給爸爸媽媽!

哇!

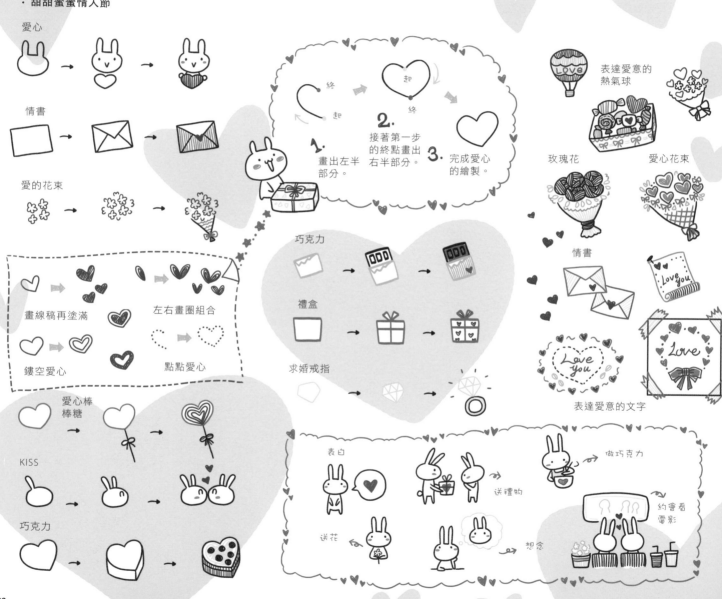

· 甜甜蜜蜜情人節

愛心

情書

愛的花束

畫線稿再塗滿　　左右畫圈組合

鏤空愛心　　點點愛心

1. 畫出左半部分。

2. 接著第一步的終點畫出右半部分。

3. 完成愛心的繪製。

終　起

起　終

愛心棒棒糖

KISS

巧克力

巧克力

禮盒

求婚戒指

表達愛意的熱氣球

玫瑰花　　愛心花束

情書

Love you

Love you　　Love

表達愛意的文字

表白

做巧克力

送禮物

約會看電影

送花　　想念

Merry Christmas

· 歡樂溫馨聖誕節

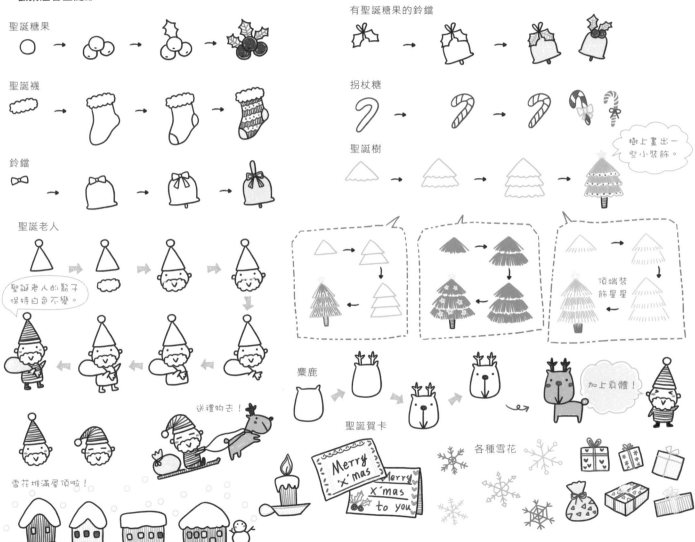

聖誕糖果

聖誕襪

鈴鐺

聖誕老人

聖誕老人的鬍子保持白色不變。

送禮物去！

雪花堆滿屋頂啦！

有聖誕糖果的鈴鐺

拐杖糖

聖誕樹

樹上畫出一些小裝飾。

頂端裝飾星星

麋鹿

加上身體！

聖誕賀卡

Merry x'mas

Merry X'mas to you

各種雪花

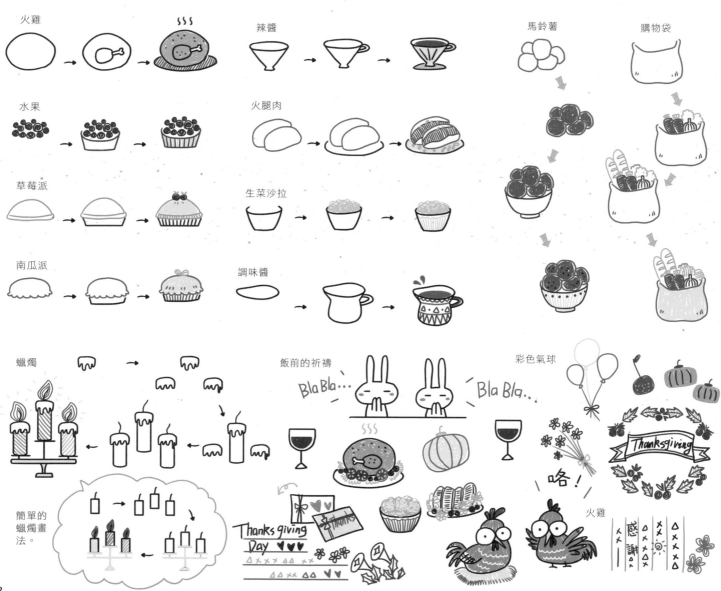

· 溫情傳遞感恩節

火雞

辣醬

馬鈴薯

購物袋

水果

火腿肉

草莓派

生菜沙拉

南瓜派

調味醬

蠟燭

飯前的祈禱

Bla Bla...

Bla Bla...

彩色氣球

Thanksgiving

咯！

簡單的蠟燭畫法。

Thanksgiving Day ♥♥

火雞

感謝

骷髏

死神

倒掛的蝙蝠

南瓜燈

飛翔的蝙蝠

精靈

吸血鬼

木乃伊

女巫

小幽靈

南瓜馬車

10.3 特別日子的卡片元素

一些簡單的元素能讓卡片變得豐富多彩，不僅能將卡片裝飾得更加可愛，也能表達出自己的心意哦！

· 朋友的生日

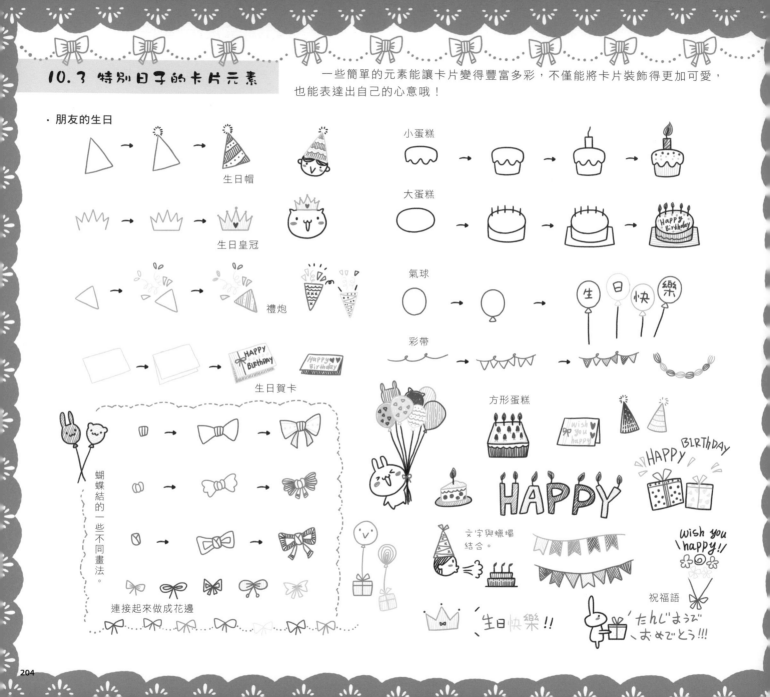

生日帽

生日皇冠

禮炮

生日賀卡

小蛋糕

大蛋糕

氣球

生 日 快 樂

彩帶

蝴蝶結的一些不同畫法。

連接起來做成花邊

方形蛋糕

wish you happy

HAPPY

BIRTHDAY

文字與蠟燭結合。

wish you happy!!

祝福語

生日快樂!!

たんじょうび おめでとう!!!

204

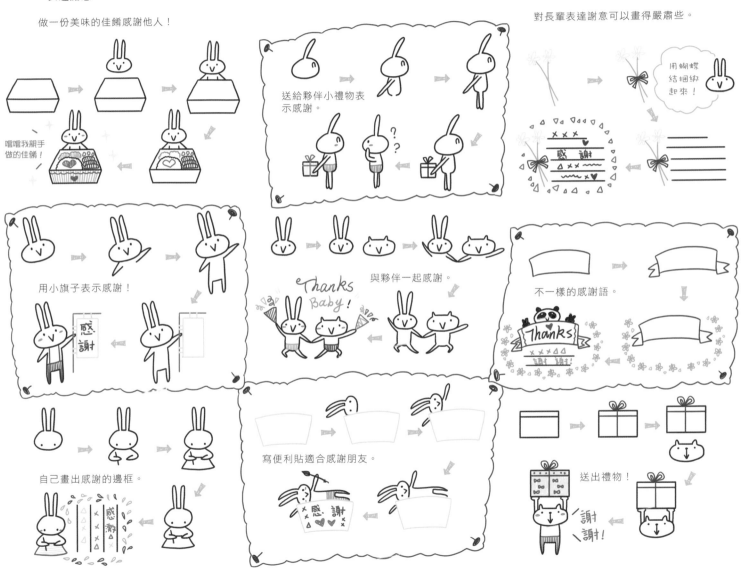

· 表達謝意

做一份美味的佳餚感謝他人！

嚐嚐我親手做的佳餚！

送給夥伴小禮物表示感謝。

對長輩表達謝意可以畫得嚴肅些。

用蝴蝶結捆綁起來！

感謝

用小旗子表示感謝！

感謝

Thanks Baby!

與夥伴一起感謝。

不一樣的感謝語。

Thanks
謝謝

自己畫出感謝的邊框。

感謝

寫便利貼適合感謝朋友。

感謝

送出禮物！

謝謝！

與小動物結合的便籤邀請。

信件類邀請

送出邀請函

Welcome!!!

一定要來哦！

夥伴們的邀請適合
酒會 Party！

邀請△△!!
場地××△△
△××5月1日

同學會類的邀請可以加上小彩旗！

welcome to
××△△×

紮上蝴蝶結也可以當做婚禮請束！

△△場地
△×××－×
2015
5.18
Invatation

小兔子與熊貓一起邀請。

Welcome honey!

兔子熊貓
之間距離
較大！

・愛的表達

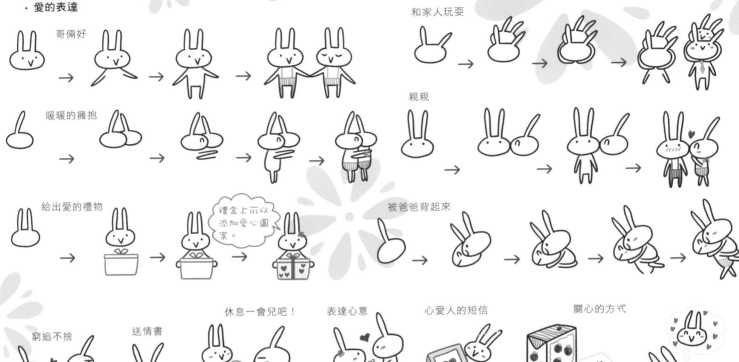

哥倆好

和家人玩耍

暖暖的擁抱

親親

給出愛的禮物

禮盒上可以添加愛心圖案。

被爸爸背起來

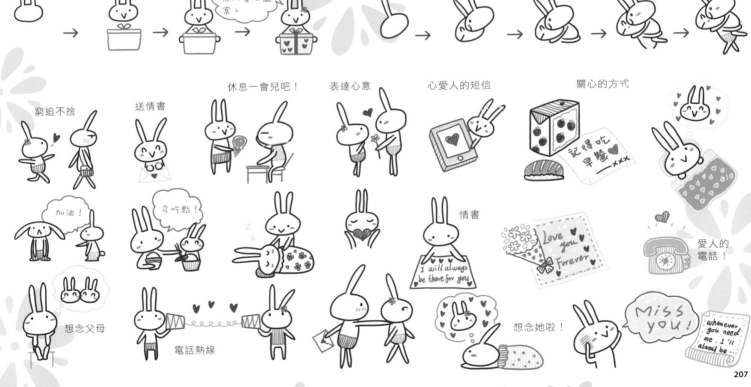

窮追不捨

送情書

休息一會兒吧！

表達心意

心愛人的短信

關心的方式

加油！

多吃點！

記得吃早餐 —×××

想念父母

情書

I will always be there for you

Love you Forever

愛人的電話！

電話熱線

想念她啦！

Miss you!

whenever you need me. I'll always be…

10.4 不容錯過的生肖和星座

我國有十二生肖之說，而西方國家則有星座的劃分，它們都各自代表著人類某一種性格特徵，下面就讓我們一起來認識它們吧！

· 超萌十二生肖

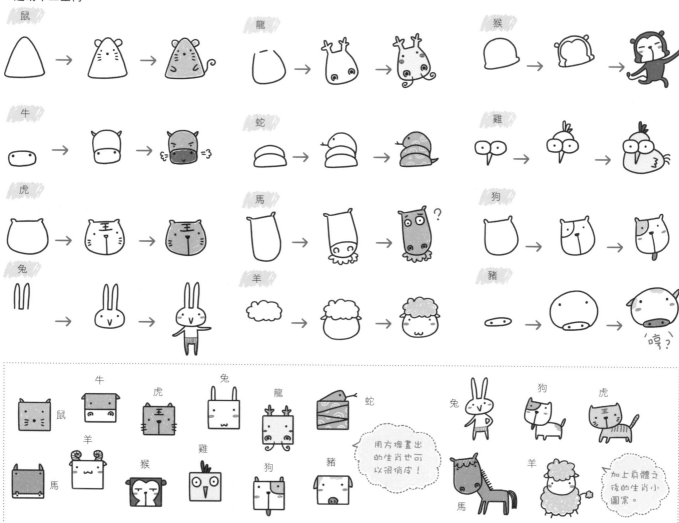

· 星座圖案合集

牡羊座
 → →

金牛座
 → →

雙子座
 → →

巨蟹座
 →

獅子座
 → →

處女座
 → →

天秤座
 → →

天蠍座
 → →

射手座
 →

摩羯座
 → →

水瓶座
 → →

雙魚座
 → →

牡羊座 　金牛座 　雙子座 　巨蟹座 　獅子座 　處女座

天秤座 　天蠍座 　射手座 　摩羯座 　水瓶座 　雙魚座

可以將星座畫成硬幣的形狀哦！

擬人化的星座也很可愛！

巨蟹座 　天蠍座 　雙魚座 　摩羯座 　金牛座

獅子座 牡羊座

水瓶座 天秤座

手帳生活 "繪" 館——設計不一樣的手帳日曆本

我們可以將日曆與所學到的可愛小圖案結合起來，繪製出富有個人特色的日曆。大家根據自己的喜好，一起來設計出與眾不同的手帳日曆本吧！

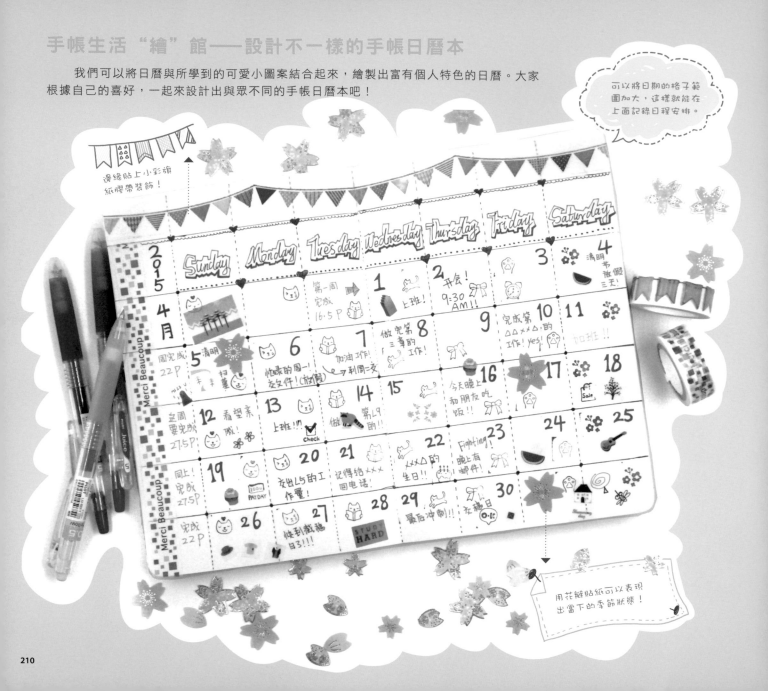

一起成為手帳達人

· 精心挑選一個最適合自己的本子　市面上有各式各樣可以用來做手帳的本子，大家可以根據自己的喜好來選擇。

頁面為空白的本子非常適合做圖案較多的手帳，空白頁面能更隨意地繪製各種圖案。

空白頁面的本子

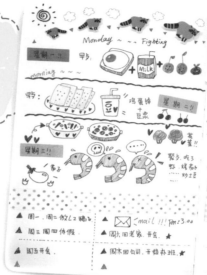

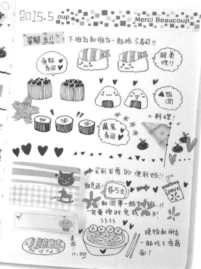

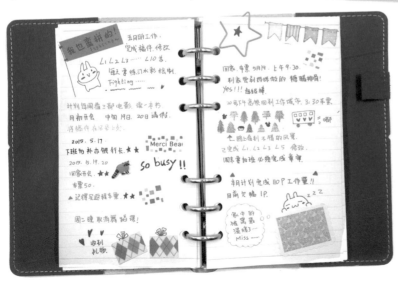

有分割線的本子可以記錄文字較多的手帳，這樣文字排列也會非常整齊哦！

有套繩的格紋本

- **手帳筆具** 　適合做手帳的筆具種類也非常多，一起來認識一下吧！

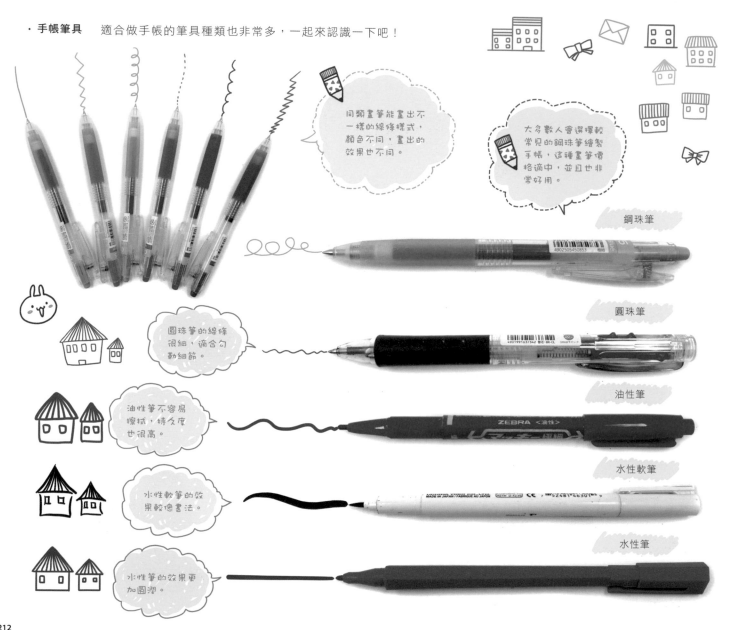

間類畫筆能畫出不一樣的線條樣式，顏色不同，畫出的效果也不同。

大多數人會選擇較常見的鋼珠筆繪製手帳，這種畫筆價格適中，並且也非常好用。

鋼珠筆

圓珠筆

圓珠筆的線條很細，適合勾勒細節。

油性筆

油性筆不容易擦拭，持久度也很高。

水性軟筆

水性軟筆的效果較像書法。

水性筆

水性筆的效果更加圓潤。

· 便利貼與紙膠帶

便利貼與紙膠帶在手帳中特別常見，種類也很多樣，讓人愛不釋手。

格子花紋

植物花紋

動物花紋

好多不同樣式的膠帶！

小彩旗花紋

方格花紋

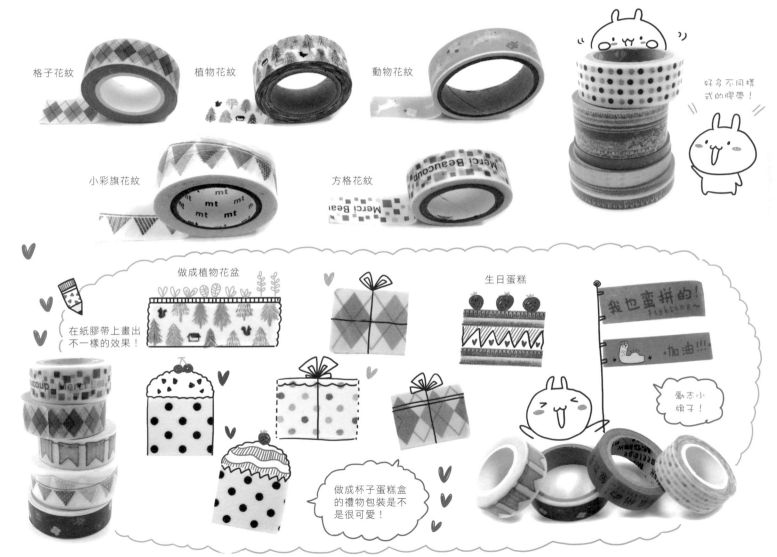

做成植物花盆

生日蛋糕

我也蛋拼的！ fighting~

+加油!!!

在紙膠帶上畫出不一樣的效果！

勵志小旗子！

做成杯子蛋糕盒的禮物包裝是不是很可愛！

各種便利貼與好看的貼紙也要準備一些。

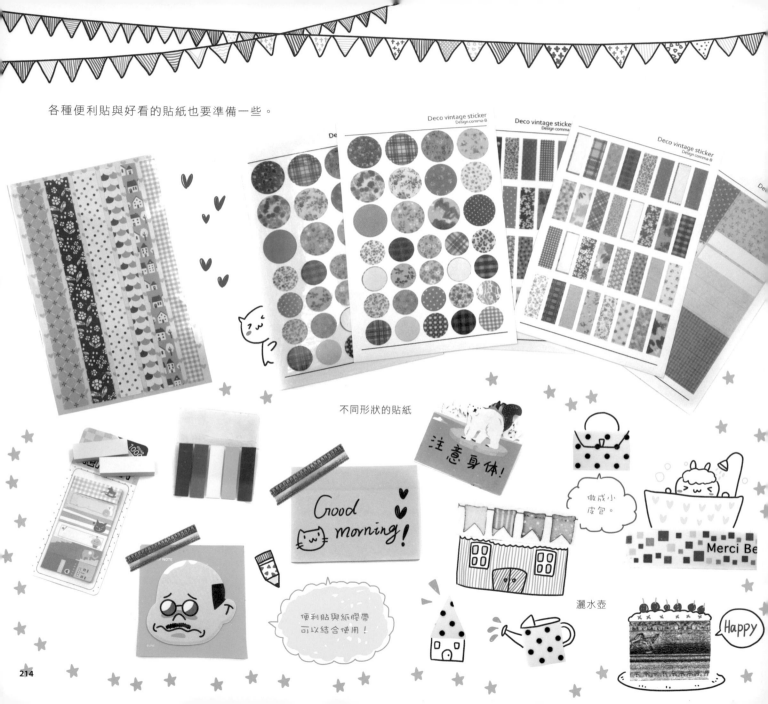

Deco vintage sticker
Design comma-B

不同形狀的貼紙

注意身体!

Good morning!

做成小皮包。

Merci Be

便利貼與紙膠帶可以結合使用！

灑水壺

Happy

· 利用身邊的物品畫手帳　在這裡繼續為大家介紹一些可以用來畫手帳圖案的物品，它們非常常見且非常實用。

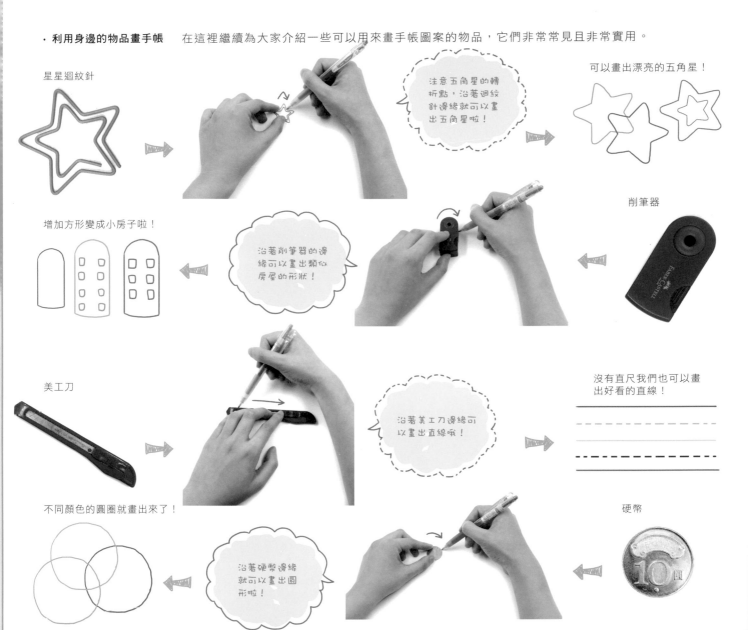

星星迴紋針

注意五角星的轉折點，沿著迴紋針邊繞就可以畫出五角星啦！

可以畫出漂亮的五角星！

增加方形變成小房子啦！

沿著削筆器的邊緣可以畫出類似房屋的形狀！

削筆器

美工刀

沿著美工刀邊緣可以畫出直線哦！

沒有直尺我們也可以畫出好看的直線！

不同顏色的圓圈就畫出來了！

沿著硬幣邊緣就可以畫出圓形啦！

硬幣

· **在手帳首頁設計一個自己的 LOGO**

每本手帳都是自己精心製作出來的，當然應該有屬於自己的 LOGO 和特定的標記，看看有哪些繪製方式吧！

設計一個屬於自己的 LOGO，就像簽名一樣，在手帳中留下自己的 LOGO，也代表了這是自己精心製作出來的作品，非常有意義哦！

STAR +

將普通的文字變成有創意的樣式，就可以作為自己的 LOGO 啦！

Good day

添加人物頭像！

這裡還有一些其他樣式的 LOGO 設計供大家參考~

you are my sunshine

加上天氣符號！

Life is a span

一些名字與圖案的搭配。

Abby　　Ellen

Anne　　Anne

Eva　　Eva

AMY　　Iris

加上可愛的動物。

與可愛的小符號搭配。

字母也能演變成圖形。

Hello

添加小動物！

也可以將名字畫在圖案裡。

216